# 3D

## 結構設計的
## 立體紙雕卡片

Three Dimensional Greeting Card

摺疊／展開／自然陰影美感

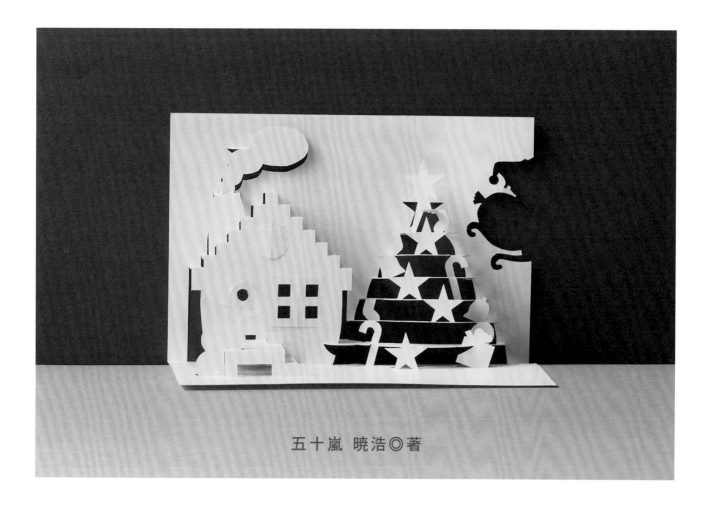

五十嵐 曉浩◎著

# 目次 CONTENTS

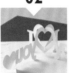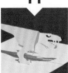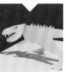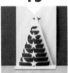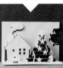

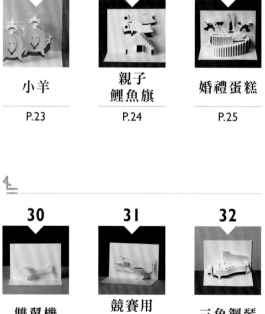

## 【基本作法】

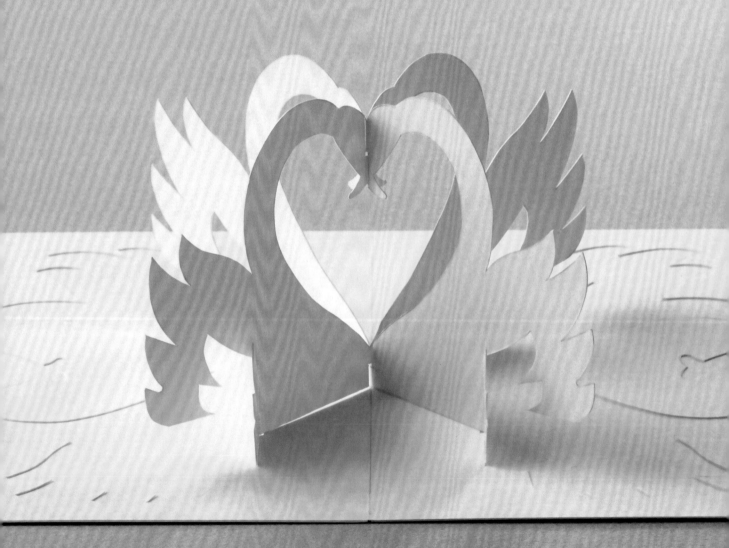

| 01 |

# Swans

打開卡片隨即顯現的四隻天鵝身影，聚集於卡片中央交錯
排列出愛心。先以「交叉立起結構」（P.33）設計開場，
製作優雅作品吧！

───── ⟨ 展開圖 ＞ P.49 ⟩ ─────

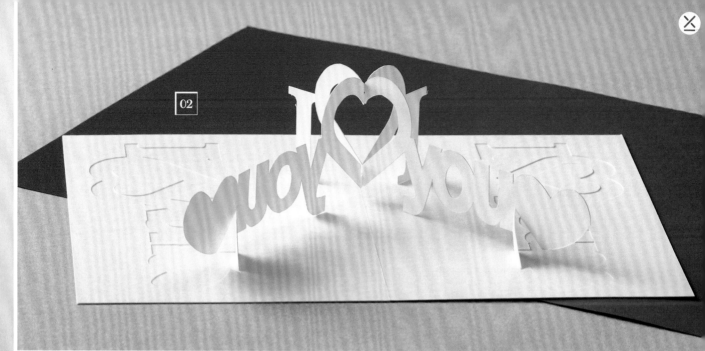

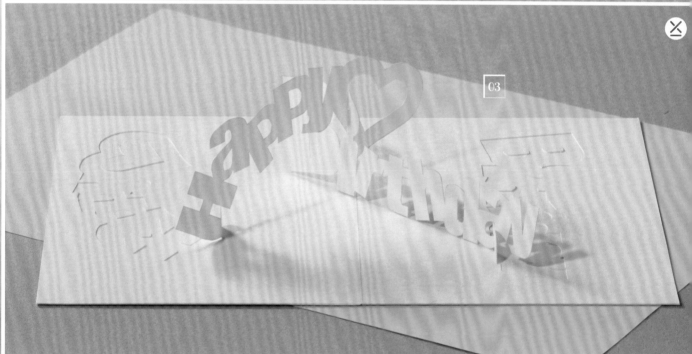

02

# { I love you }

應用「交叉立起結構」（P.33），使左右愛心在卡片中央
交錯的立體組合作品。是一張無論從哪個角度來看，都能
完美傳情的卡片。

—————〈 MAKING ＞ P.34 〉—————

03

# {Happy Birthday}

將製作時的開心、收到時的喜悅、打開時驚訝又感動的心
情，全部送給生日壽星！在卡片中央的摺線上方，以「交
叉立起結構」（P.33）特別演出交錯設計的華麗祝福。

—————〈 展開圖 ＞ P.51 〉—————

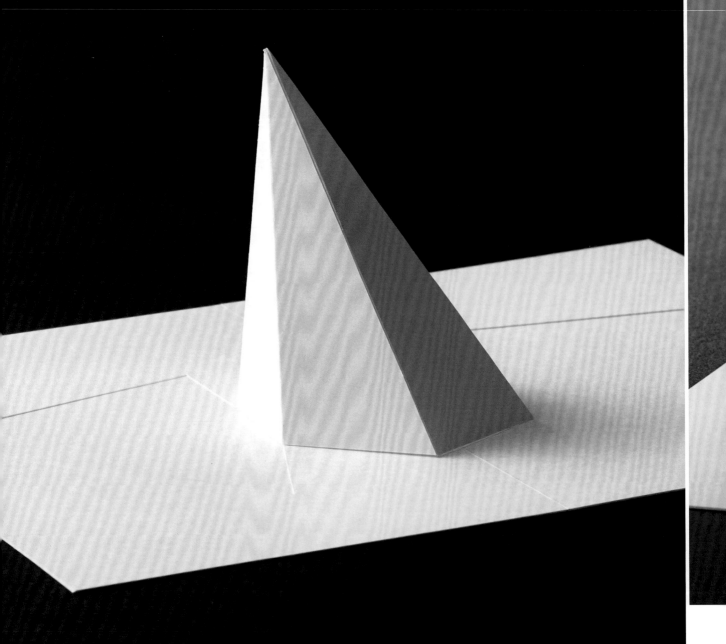

# 傾斜六角錐

從既已存在的六角錐體作法延伸，此作品是思考使六角錐
體在「傾斜」狀態下站立的研究創作，也是後續活用於各
種作品的「傾斜V字結構」（P.33）基礎。

————〈 展開圖 ＞ P.52 〉————

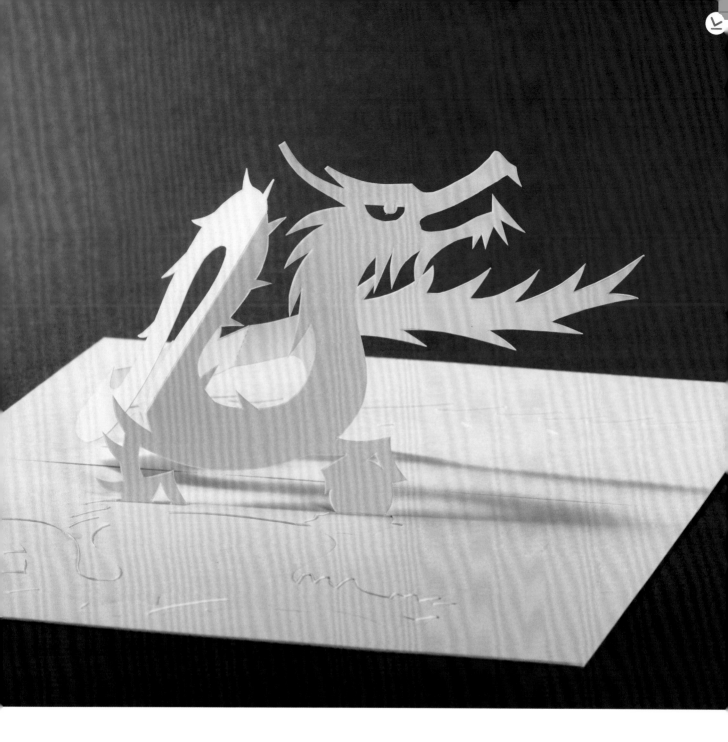

# 神龍

除了表現出神龍蜿蜒的身體曲線之外,更利用「傾斜V字結構」(P.33)技法,以斜傾的身體角度營造神龍躍於紙上的動感。當作龍年賀年卡使用,應該也相當有質感吧?

< MAKING > P.36 >

# 櫻花

以多種結構組合交織出櫻花盛開的風貌。仔細觀察，可發現「傾斜V字結構」（P.33）隱藏其間，迴轉一圈接合的「迴轉立體結構」（P.33）則應用於內側的花瓣上。

──── 〈 展開圖 ＞ P.54 〉 ────

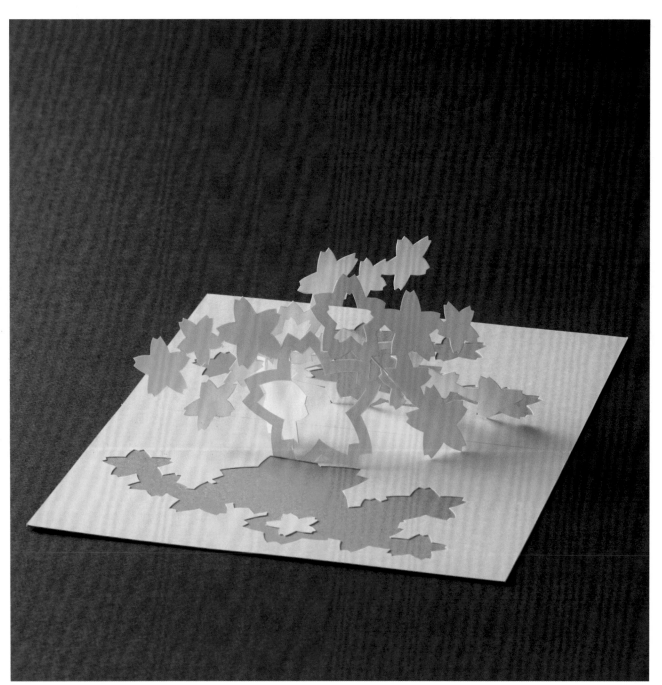

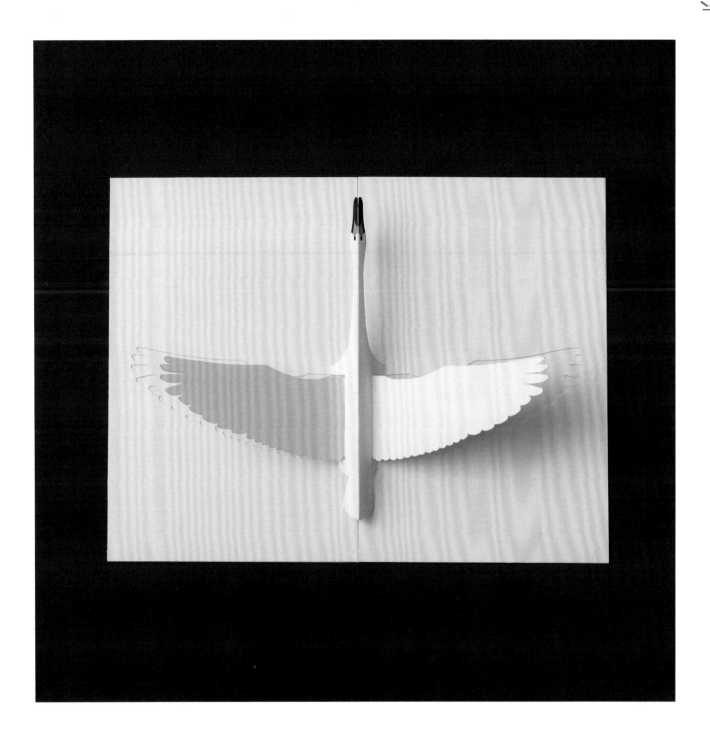

———— | 07 | ————

{　　　天鵝　　　}

將兩側的羽翼根部摺疊黏合於身體的內側，最後併攏左右
兩側底紙的組成構造被稱為「拉近底紙結構」（P.33）。

———— ⟨ MAKING ＞ P.38 ⟩ ————

{ 鶴 }

與天鵝同為應用「拉近底紙結構」（P.33）的發想之作。
雖然就基本原則而言應盡量避免，但偶爾加上一些玩心，
事先在卡紙上印上色彩也別有樂趣。

——— 〈 展 開 圖 ＞ P.56 〉———

——— | 09 | ———

{ 海鷗 }

除了以「拉近底紙結構」（P.33）組成作品，也試著變化
卡片上的立體件傾斜角度，展現出海鷗般旋翱翔於天際的

—— | 10 | ——

{ 朱鷺 }

頭部稍微往上方傾斜的作品。因為在實際組裝「拉近底紙結構」（P.33）時會一邊調動角度一邊拉攏紙底，所以在展開圖上看起來是斜的卡片設計，實際組裝後會發現其實是筆直的。

—— < 展開圖 ＞ P.58 > ——

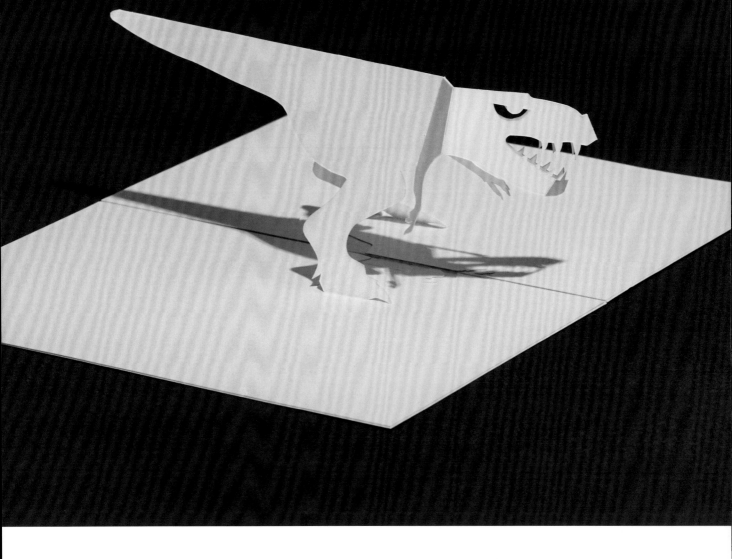

---

### | 11 |

## { 暴龍 }

為了呈現狩獵時的頭部擺動狀態，特以刀片輕劃（Kiss-cut）的手法（P.32），在頭部摺線處作出不切開紙張的劃痕處理。此作品及飛鳥系列皆採用「拉近底紙結構」（P.33）。

———〈 展開圖 ＞ P.59 〉———

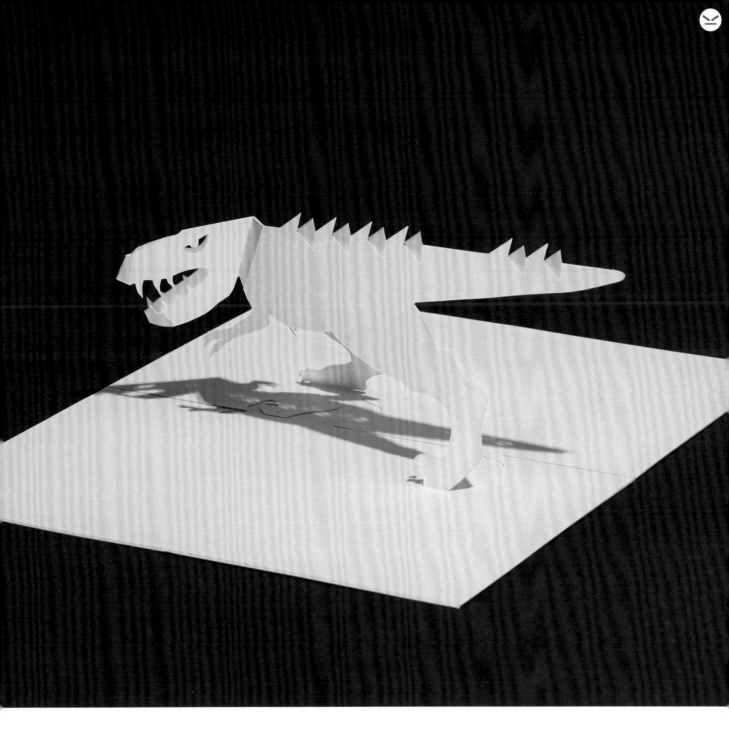

---- | 12 | ----

## { 異 特 龍 }

與暴龍同樣採用「拉近底紙結構」（P.33），僅在恐龍背部加上特徵變化。與飛鳥系列相似，只要小小改變些許的設計，就能創造風格迥異的作品。

———〈 展開圖 > P.60 〉———

# { 聖誕卡① }

透過層遞縮小的圓弧，堆疊出了圓錐體的樹型，再藉由星
星＆彩帶裝飾連接各圓弧面，妝點出節慶感的聖誕樹。此
作品是應用常見的「平行結構」（P.33）設計。

———— ＜ 展開圖 ＞ P.61 ＞ ————

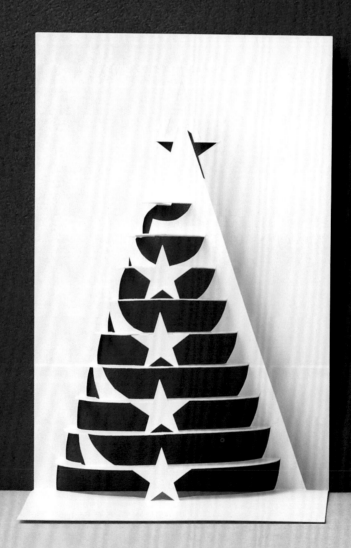

# 聖誕卡②

勾畫出正往下一戶人家邁進的聖誕老人、禮物、雪人等平
安夜景色的「平行結構」（P.33）作品。將卡片隨著聖誕
禮物一起送給重要的人吧！

──────〈 展開圖 ＞ P.62 〉──────

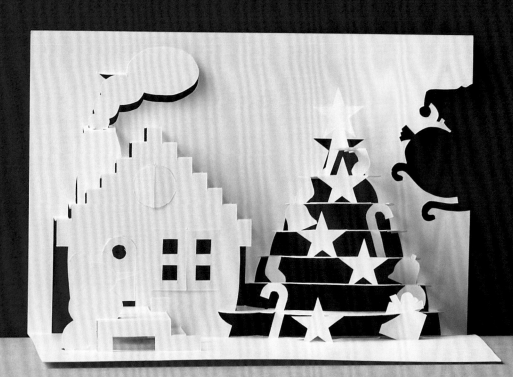

| 15 |

# ﹛ 燕子一家 ﹜

三隻雛燕＆窩巢是「平行結構」（P.33）的
作法，正在餵食的母燕則採用了「錐形結
構」（P.33）。在一張卡片中應用兩種結構
設計，生動地演繹出母燕為了嗷嗷待哺的雛
燕盡其所能運來食物的畫面感。

──〈 MAKING ＞ P.40 〉──

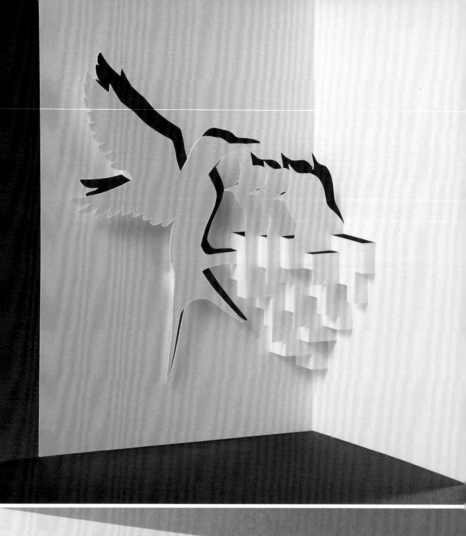

| 16 |

# ﹛ 蛇 ﹜

蛇從蛇壺中悄悄地探出頭來。蜿蜒扭曲的蛇
採用「平行結構」（P.33）製作而成，傾斜
於一旁的壺蓋則以「錐形結構」（P.33）展
現，是一件混和兩種構造的作品。

──〈 展開圖 ＞ P.64 〉──

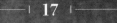

| 17 |

## ｛ 三隻小豬 ｝

從童話故事裡登場的三隻小豬們，感情很好
地並排著露出滿臉笑容。選擇以難易度較低
的「平行結構」（P.33）製作，是一件適合
初學者入門的作品。

—— ＜ 展開圖 ＞ P.65 ＞——

| 18 |

## ｛ 大野狼 ｝

透過「平行結構」（P.33）將以作品**17**三
隻小豬為目標的大野狼立體化。還原童話故
事中的描述，全力鼓氣要把小豬家吹飛的大
野狼表情既恐怖又逗趣。

—— ＜ 展開圖 ＞ P.66 ＞——

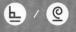

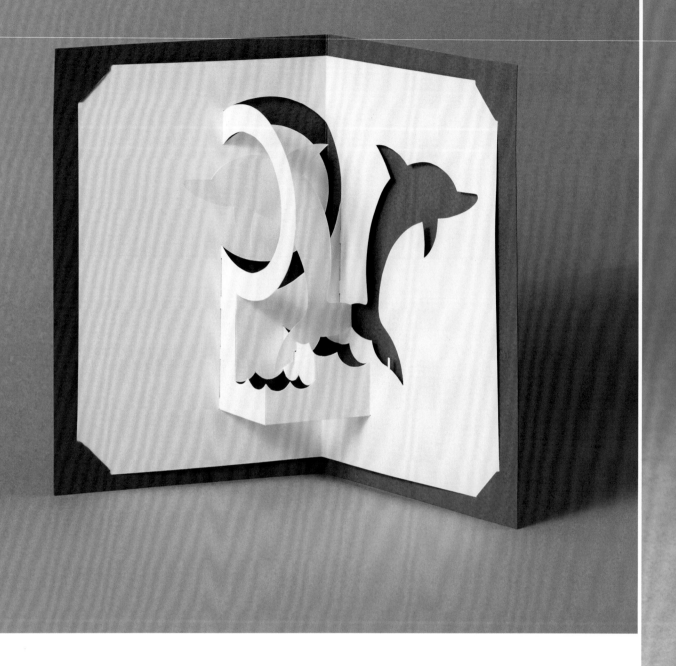

—— | 19 | ——

{ 　　海豚　　 }

使用「迴轉立體結構」（P.33）演出海豚秀中經典的海豚
跳圈瞬間。摺疊的部分較少，是製作過程相對簡單的「平
行結構」（P.33）作品。

—————< MAKING > P.46 >—————

───── | 20 | ─────

# {        煙火大會        }

在卡片用紙的範圍內，巧妙運用「平行結構」（P.33），盡
可能地綻放出最大數量的煙火。而除了平行結構之外，煙
火本身亦藏有「迴轉立體結構」（P.33）的設計。

────〈 展開圖 ＞ P.68 〉────

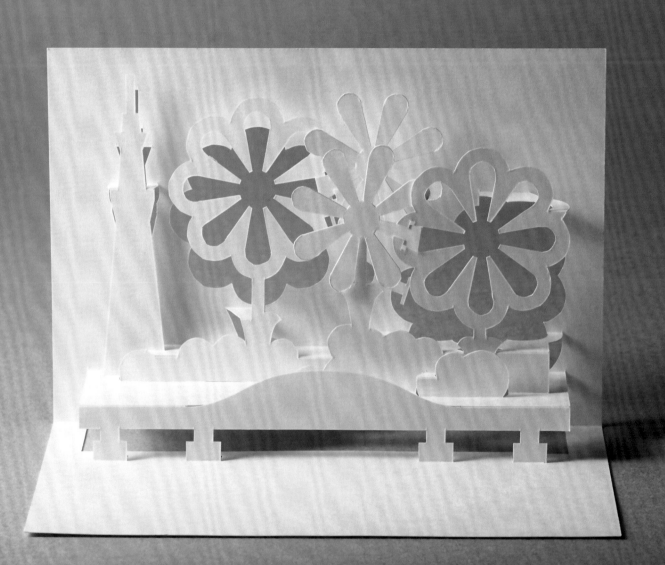

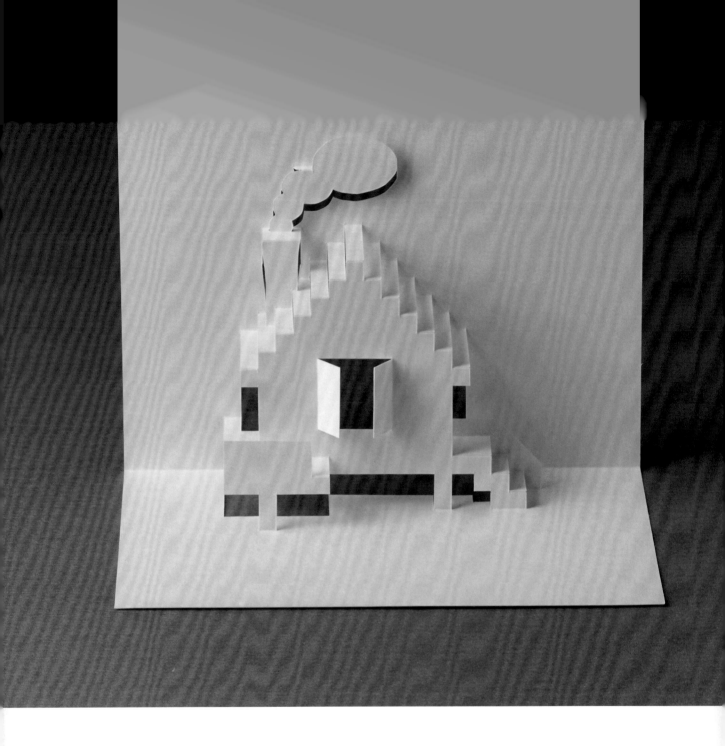

# ﹛ 別墅 ﹜

帶有煙囪＆三角屋頂的家，洋溢著懷舊的氛圍。以「平行
結構」（P.33）打造出悠閒又溫暖的家園感。窗戶也設計
成可以開關的構造喔！

〈 展開圖 ＞ P69 〉

# ｛ 灰姑娘的城堡 ｝

藉由「平行結構」（P.33）的設計，刻劃出灰姑娘將玻璃
鞋遺失在階梯上，乘坐馬車離去的場景……同時，也正是
王子即將現身的時刻！

〈 展開圖 ＞ P.70 〉

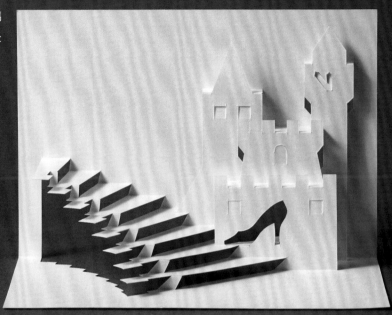

# ｛ 糖果屋 ｝

以著名的童話為題材，設計「平行結構」（P.33）作品。
再現了魔女躲在樹蔭下，窺視迷失在森林深處的兄妹倆發
現糖果屋時的名場景。

〈 展開圖 ＞ P.71 〉

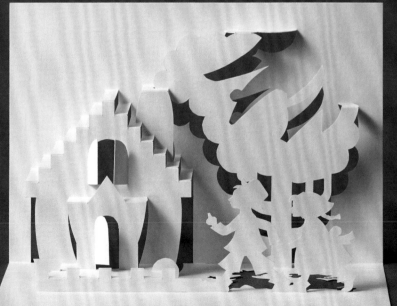

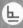

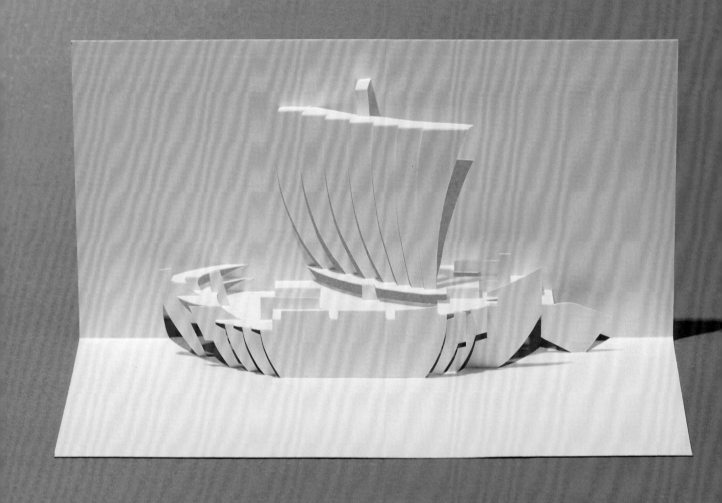

—— | 24 | ——

{ 北前船 }

江戶~明治時期活躍於日本海上的商船。以「平行結構」
（P.33）表現出迎風鼓起的船帆。雖然摺疊的作業很辛
苦，但完成時的成就也是無法取代的。

———〈 展開圖 ＞ P.72 〉———

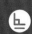

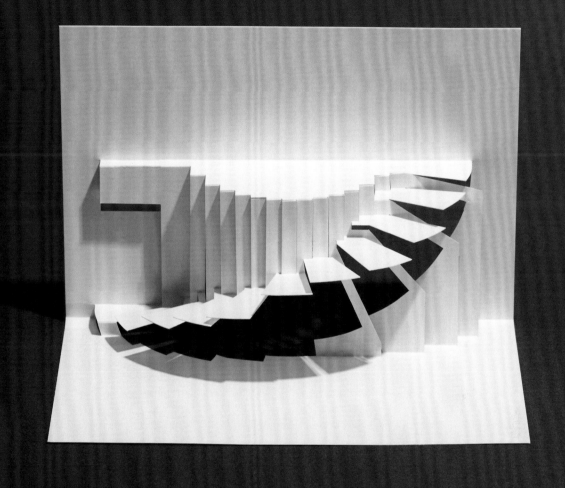

# ﹛ 螺旋階梯 ﹜

以「平行結構」（P.33）建構出曲線的造型。就結構而言，卡片是無法設計出往內側連續旋轉的樓梯。因此只能從觀者的視角，作出予人浮現螺旋階梯延伸之感的作品。

⟨ 展開圖 ＞ P.73 ⟩

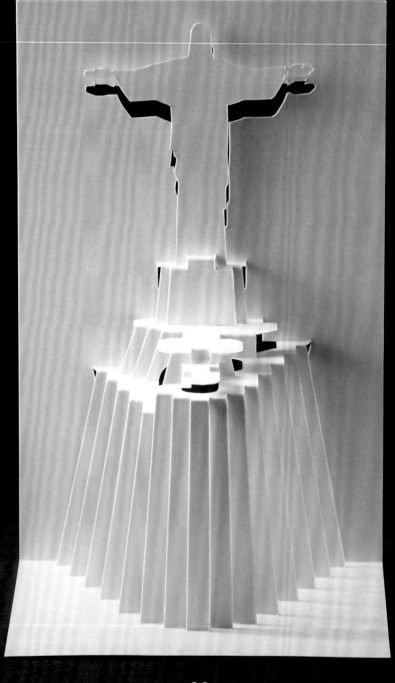

# { 基督山 }

以「平行結構」（P.33）展現出雕像＆其所在自然山丘地
形的作品。雙手展開的雕像僅以足部與卡紙連接，以強調
出凜然聳立的莊嚴之感。

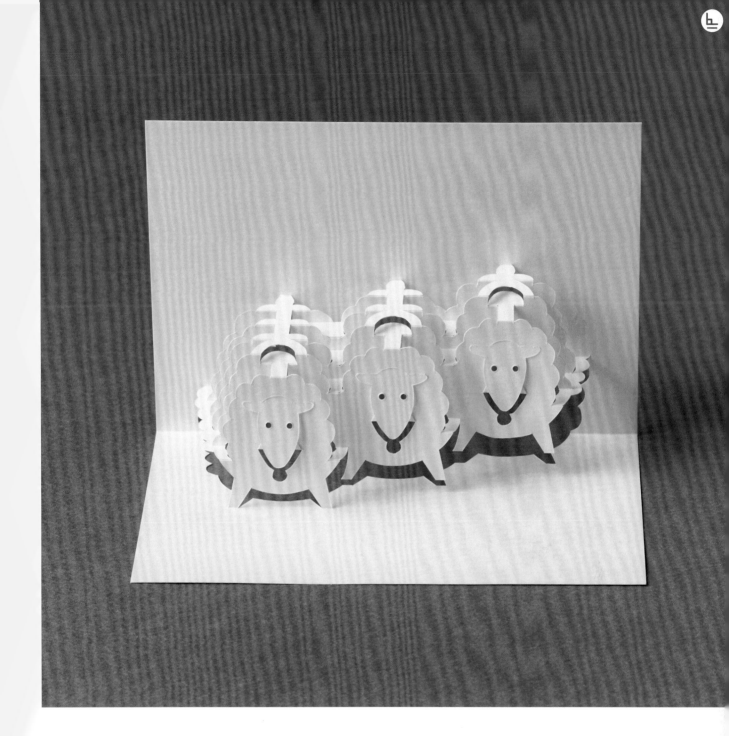

——— | 27 | ———

{ 小羊 }

以羊年為主題的「平行結構」（P.33）設計作品。將脖子
處的鈴鐺往後摺至臉部後方；臉部則是以耳朵的摺線為起
點切開，並藉由將鈴鐺往後摺的動作，使小羊的臉部稍微
往斜前方頂出。
——— 〈 展開圖 ＞ P.75 〉

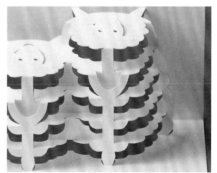

▲ 觀察設計細節：小羊的背上藏著「羊」的文字喔！

23

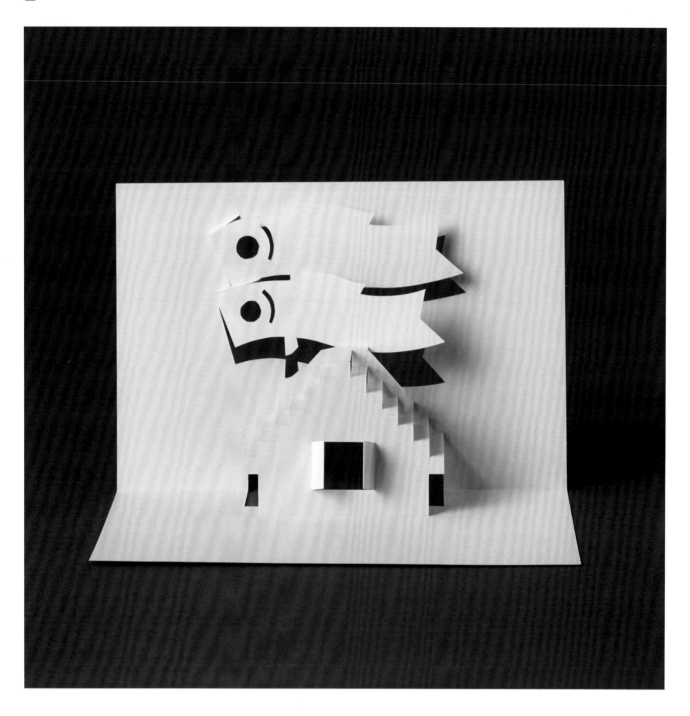

—— | 28 | ——

{ 親子鯉魚旗 }

建築物使用「平行結構」（P.33），上方的鯉魚旗採用
「錐形結構」（P.33），以混合式設計完成作品，演繹鯉
魚在廣闊天空中的自由優游。

—— ⟨ MAKING > P.42 ⟩ ——

| 29 |

# 婚禮蛋糕

下層蛋糕採用「錐形結構」（P.33）打底，最上層再利用
「平行結構」（P.33）作出平面，讓新郎新娘可以平穩地
站立，以混合式設計演示幸福的時刻。

———〈 展開圖 ＞ P.77 〉———

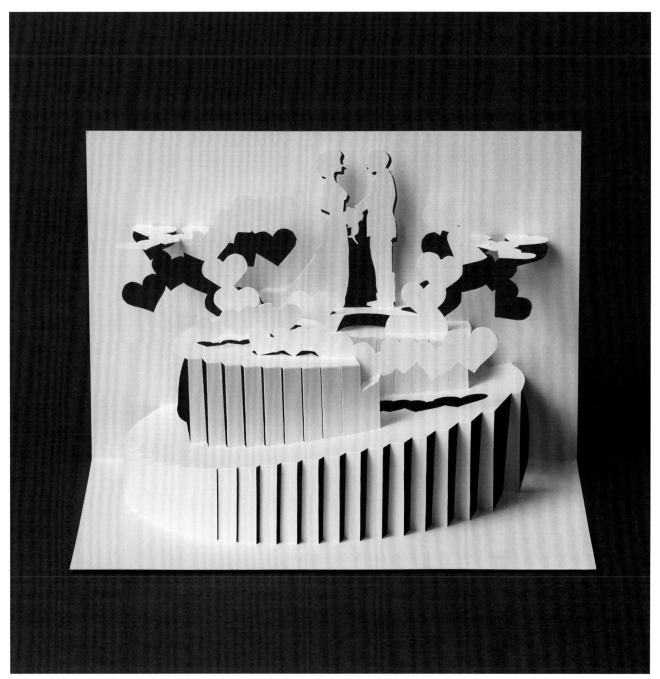

# 雙翼機

突破既有的90度展開作品，嶄新開發出「三摺平行結構」（P.33）。卡片的一部分經過摺疊後會變成飛機的主翼，一打開卡片就會往前彈出！

〈 MAKING 〉 P.44 〉

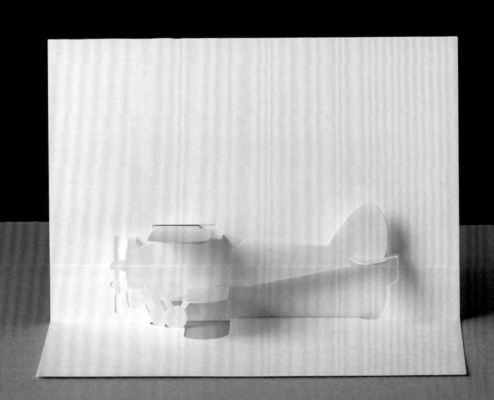

# 競賽用飛機

採用與雙翼機相同的「三摺平行構造」（P.33），主翼由後方往前插入製作而成。設計上則盡量減少與卡紙互相連結的接觸點，以表現出競賽用飛機在滑行中準備起飛的模樣。

＜ 展開圖 ＞ P.79 ＞

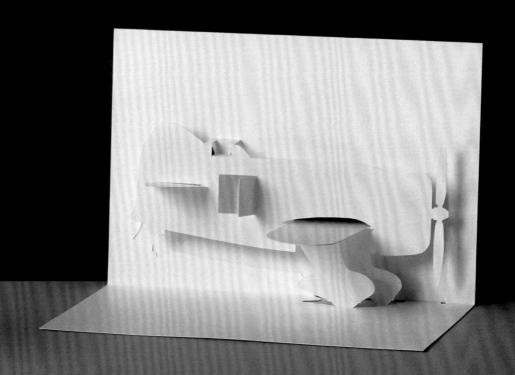

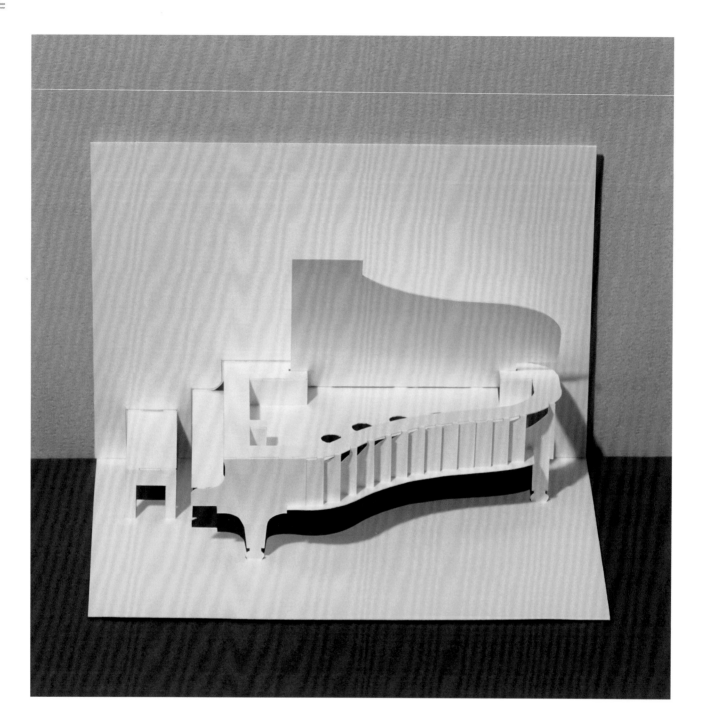

─── ｜ 32 ｜ ───

$\{$　　三角鋼琴　　$\}$

琴蓋是將簡單的摺疊經由「三摺平行構造」（P.33）加入
設計，呈現往斜前方開啟的效果。打開這種前所未見的機
關構造，一定會讓很多人感到驚訝吧！

─── ⟨ 展開圖 ＞ P.80 ⟩ ───

— HOW TO MAKE —

# 【 基 礎 必 知 】

工具、技巧、結構的種類及其詳細的作法等等，
在此將介紹製作本書展示作品所需要的知識。

材 料 & 工 具

-> P.30

作 法 & 技 巧

-> P.32

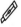

結 構 的 總 類

-> P.33

基 本 製 作 方 法

-> P.34

# 【材料＆工具】

本書提及的材料及工具，
皆可從文具店、畫材店、大型賣場、均一價商店等地方購入。

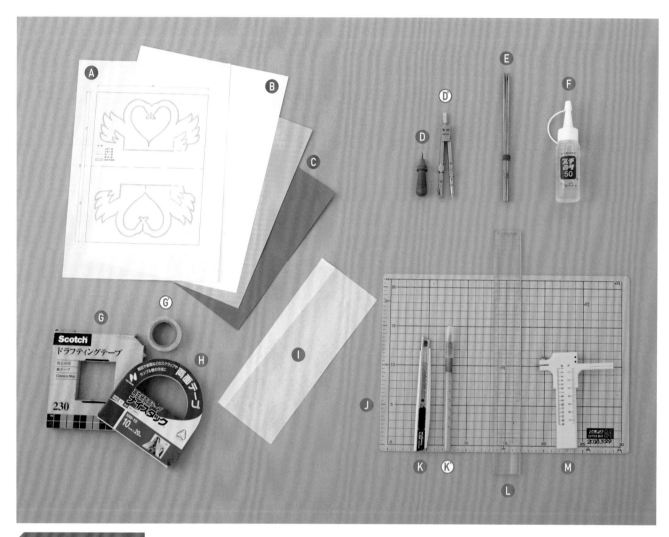

## 材料 / Materials

### Ⓐ 展開圖

繪有切割線、摺線等指示線的圖紙。
本書P.49以後附錄的展開圖，請複
寫或列印出來，並儘可能放大至原寸
後再使用。展開圖的閱讀說明參見
P.48。

### Ⓑ 卡紙

製作主要的立體件時使用的紙張。紙
張建議選擇基重186.1g／m2~209.3g／
m2的肯特紙（加厚）。紙張的絲向與
摺線必須垂直配置，這是不可改變的
鐵則。紙張尺寸可依作品需求調整。

### Ⓒ 彩色卡紙

作品完成後，為了強調作品立體度時
貼於作品卡紙背面。配合作品及個人
喜好變換色紙的尺寸及顏色，以雙面
膠貼在作品卡紙背面，為作品添上個
人專屬的色彩吧！

## 工具 / Tools

**ⓓ 木柄錐子**

沿著摺線輔助施加摺痕，以及在摺線＆切割線的重點位置上鑽孔等兩種作業情況下使用。後者是可以讓作品完成得更漂亮的技法，能預防切割時沒切好或切過頭的情況。如果手邊沒有手工用的木柄錐子，以尖錐或圓規（ⓓ）的針腳來代替也OK！

**ⓕ 膠水（接著劑）**

不是一般容易讓紙變形的水性膠水，而是推薦使用「保麗龍膠」。可從畫材店、大賣場等店鋪購入。

**ⓖ 製圖膠帶**

製作作品前需要先將卡紙固定於展開圖的背面，若以製圖膠帶黏貼，即可不破壞紙張表面地進行撕離。使用弱黏性的紙膠帶（ⓖ）代替亦可。

**ⓘ 和紙**

將極少紋路的和紙切成10mm寬的條狀，在接續卡紙時使用，或配合雙面膠應用於修復處理。使用時，將雙面膠毫無縫隙的並排貼滿攤開的和紙，再切割成適當大小即可。只要將貼滿雙面膠的和紙貼在卡片不小心切壞的地方，就算是即將完成的作品也有可能成功修復。

**ⓚ 刀片**

推薦使用一般常見的美工刀。倘若使用筆刀（ⓚ）等刀尖銳利的刀片，建議經常更換刀片，以利有效地提高作業效率。

**ⓛ 直尺**

切割專用，單邊為金屬材質的透明直尺更方便作業。輔助輕劃摺線，或沿著切割線切割時都很實用。

**ⓔ 竹籤**

進行摺疊作業時，將竹籤事先插入已經摺好的部位，可以有效預防摺好的立體件回彈復原，使作業進行得更順暢。

**ⓗ 雙面膠**

接續卡紙或修復作品時使用。為了細窄處也能順利黏貼，建議購買寬幅約5mm的雙面膠。

**ⓙ 切割墊**

以刀片切割卡紙時，或使用木柄錐子鑽孔時，墊在卡紙下方的墊子。不需要用到多專業的切割墊，只要一般市面上買得到的就OK。

**ⓜ 切圓刀**

如果想將圓形及圓弧線條切割得更漂亮，就準備一把切圓刀吧！但這不是必要的工具，本書所有作品都可以僅靠ⓚ完成製作。

---

## 小技巧 / Tricks

**【筆型錐子】**

將普通的自動鉛筆與從均一價商店等處購買的刺繡針對合尺寸組合起來，就可以當作錐子來使用。筆型錐子的手持感佳、便利性高，最重要的是非常容易使用。

**【膠水台】**

將捲筒衛生紙的軸心切割出膠水容器的形狀，膠水台就完成了！為了常保膠水可以聚集在蓋口處，必要時可以立即使用膠水而不需等待，膠水台是極推薦的優秀工具。

# 【 作法 & 技巧 】

每一步驟都有各自不同的技巧及訣竅。
請在此熟悉各項作業技巧，以期作出更完美的作品！

## ❶ 確認紙張絲向

紙張的絲向有直絲、橫絲的區分。因紙張絲向不同，將導致紙張容易壓摺的方向也不相同；所以在正式開始作業之前，請多加確認一下紙張的絲向！將紙張分別以直向、橫向拿在手上，就能簡單地區別出比較容易彎曲的方向。

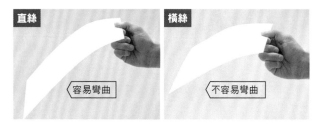

## ❸ 作出摺痕

要作出山摺線、谷摺線等摺痕時，推薦使用輕劃（Kiss Cut）的技術來協助進行。藉由切入紙張一半左右厚度的切割手法，可以幫助我們作出更漂亮的摺痕。即使沒辦法精準切入紙張一半左右的厚度，只在表面劃出切痕就足以作出整齊的摺痕。這個既可以讓卡紙變得容易摺疊、也可以讓作品完成得更漂亮的小技巧，請務必好好掌握。

如果覺得使用美工刀進行輕劃作業很困難，就改以木柄錐子試試吧！在要作出山摺線、谷摺線的位置，從正反兩面各以木柄錐子輕輕沿著線條描繪過去，並小心注意不要劃破紙張——這是任何人都可以輕鬆簡單地作出摺痕的方法。

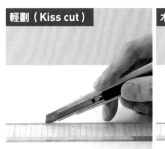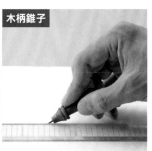

## ❷ 開孔

開孔作業，是為了將展開圖的圖案描繪至卡紙上，或防止切割過頭的情況發生的重要步驟。實際操作時，盡量垂直使用木柄錐子是重點。

## ❹ 切割

請頻繁替美工刀更換新的刀片吧！每完成一件作品就更換新刀片的頻率是最恰當的。切割時，請習慣讓刀刃的切割方向是從手的上方往下方筆直劃下來。

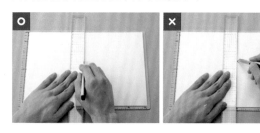

## ❺ 摺疊

根據作品的作法不同，在組合步驟時，也可能會遇到需要進行細微的摺疊作業。若不想讓摺好的立體件彈回原狀，請將竹籤插入已摺好的部位，並進行摺疊作業。

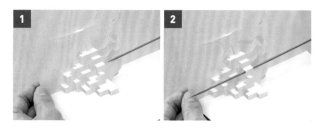

# 【 結 構 的 總 類 】

本書收錄的作品，結構組合不盡相同。
讓我們事先深入理解各種結構，一起製作出高精細度的作品吧！

## 180度 / 180 Degrees

### 交叉立起結構

將切割好的立體件從卡紙立起，並使卡紙左右兩側的立體件彼此交錯固定的結構。這種會根據卡片造型及觀看角度產生變化的立體結構，是迄今從未有過的表現手法。

-> P.34

### 傾斜V字結構

將切割好的立體件傾斜固定的結構。藉由這個以卡紙正中央的谷摺線為中心點，但能作出左右不對稱設計的立體結構，將帶來創造出無限嶄新造型的可能。

-> P.36

### 拉近底紙結構

製作以鳥類為主題的作品時，為了讓飛鳥的翅膀能順暢地彈飛出來而開發的結構。組裝完成後，只要將合起的底卡往兩旁打開，翅膀就會往斜上方伸展開來。

-> P.38

## 90度 / 90 Degrees

### 平行結構

這是立體卡片最基礎的結構。有些造型看起來很複雜的作品，可能從側邊一看就能清楚地明白，實際上只是正方形&長方形的組合罷了！

-> P.40

### 錐形結構

藉由置換平行結構各部分長度的角度關係，衍生出來的構造。可以賦予作品不同的角度，表現出具有動態的造型。

-> P.42

### 三摺平行結構

堅持「以同一紙張切割」的作法，將摺成三摺的卡紙一部分由後方插入或分割出來，是可以作出前所未有的表現手法的構造。

-> P.44

## 其他 / Others

### 迴轉立體結構　＊本構造發想來自立體卡片創作家母女檔：細谷悅子・小澤真弓。

組裝時，將一部分切開的零件旋轉固定成立體結構，應用於180度的傾斜V字構造（例如：P.6「櫻花」）及90度的平行構造（例如：P.16「海豚」、P.17「煙火大會」）等。基於可以與其他構造結合的特性，使得這個構造的表現手法可以展現更廣泛的多變性。

-> P.46

# 180度 交叉立起結構的作法

範例：「I love you」⋯▶ 參見P.3　/　展開圖 ⋯▶ P.50　/　附錄（剪下即用・印有展開圖的卡紙）⋯▶ P.81

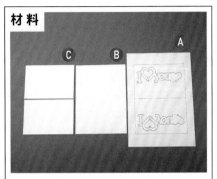

**材料**

Ⓐ／原寸影印的展開圖紙型 1張、Ⓑ，Ⓒ／卡紙（原寸1張、對半裁切2張）

**1**

展開圖翻至背面，原寸卡紙對齊展開圖的外框，以製圖膠帶將卡紙四個邊角固定貼上。

**2**

將貼上卡紙的展開圖翻回正面，並在下方鋪上切割墊，以木柄錐子在所有谷摺線的端點（每條直線的兩端）鑽小孔。

**3**

翻至背面，在卡紙上以切割專用直尺＆刀片將所有谷摺線以輕劃（Kiss cut，參見P.32）的手法施作摺線。

**4**

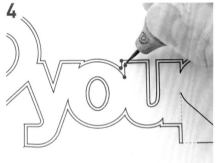

翻回展開圖正面，在所有山摺線＆切割線的端點鑽孔。為了清楚呈現作法示範，此步驟圖上的木柄錐子呈傾斜狀態，但實際操作時請保持木柄錐子垂直地進行鑽孔。

**5**

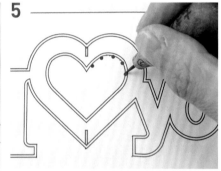

切割線為曲線時，端點之外的線段上也要鑽孔。以4至5mm左右的間距，鑽出細密的孔位是切割出漂亮曲線的一大重點。

**Check**

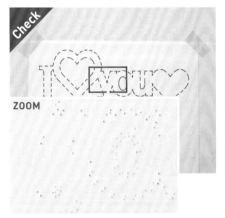

ZOOM

孔位完全打好的狀態。

**6**

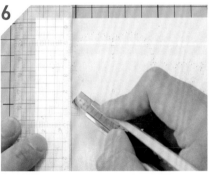

再次翻至背面、取下卡紙，從卡紙正面沿著 4、5 的切割線孔位，一個洞連接一個洞地將切割線切開。

**7**

維持同一切割方向，一邊迴轉卡紙一邊進行切割作業。為了清楚呈現作法示範，此步驟圖上的刀片呈傾斜狀態，但實際操作時刀片應保持垂直，筆直地往下運刀。

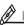 

**8**

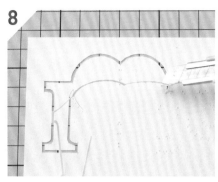

一邊切割一邊以刀刃尖端挑出切下的紙屑。不要太過焦急,仔細地進行這項作業吧!

**9**

從「I love you」字體中切割出來的愛心形＆圓形紙片還另有用途,所以要好好保存喔!上圖為切割線已全部切好的狀態。

**10**

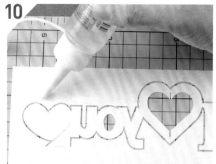

將卡紙翻至背面,除了稍後要立起來的「I love you」字體之外,其餘部分全部塗上膠水。小心注意膠水不要塗過多!

**11**

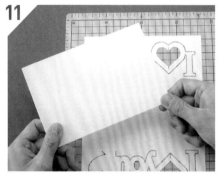

切半的2張卡紙各自對齊原寸卡紙的一側半面,黏貼上去。注意黏合切半卡紙＆原寸卡紙時,四個邊角要對齊,不要貼歪!

**12**

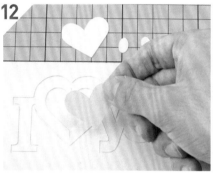

翻回原寸卡紙正面,將 **9** 保存的2片愛心形紙片＆2片圓形紙片以膠水貼回本的位置。

**完成**

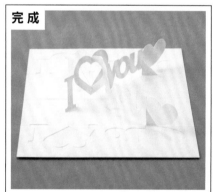

進行摺立組裝,完成卡片。將左右兩側的愛心交叉固定在卡片中央吧!

展開圖

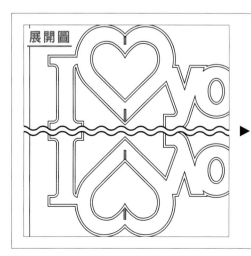

交錯固定的部位

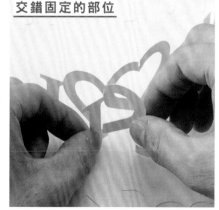

## 交叉立起結構

進行組裝作業時,將左右兩邊的愛心互相交錯卡合、完成作品。令人感到不可思議的是:在交錯組裝好的狀態下,卡片也可以開關自如,真是令人驚喜的設計阿!

# 180度 傾斜V字結構的作法

範例:「神龍」 ▸ 參見P.5 / 展開圖 ┈▸ P.53 / 附錄（剪下即用・印有展開圖的卡紙） ▸ P.83

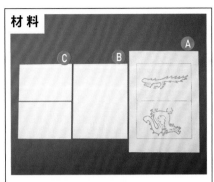

**材料**

Ⓐ／原寸影印的展開圖紙型 1張、Ⓑ，Ⓒ／卡紙（原寸1張、對半裁切2張）

**1**

展開圖翻至背面，原寸卡紙對齊展開圖的外框，以製圖膠帶將卡紙四個邊角固定貼上。

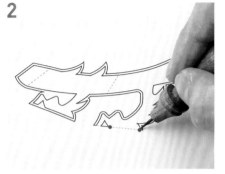

**2**

將貼上卡紙的展開圖翻回正面，並在下方鋪上切割墊，以木柄錐子在所有谷摺線的端點（每條直線的兩端）鑽小孔。

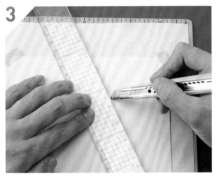

**3**

翻至背面，在卡紙上以切割專用直尺＆刀片將所有谷摺線以輕劃（Kiss cut，參見P.32）的手法施作摺線。

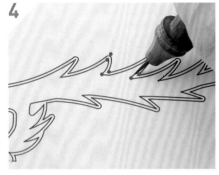

**4**

翻回展開圖正面，在所有山摺線＆切割線的端點鑽孔。為了清楚呈現作法示範，此步驟圖上的木柄錐子呈傾斜狀態，但實際操作時請保持木柄錐子垂直地進行鑽孔。

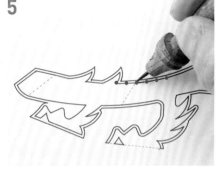

**5**

切割線為曲線時，端點之外的線段上也要鑽孔。以 4 至 5 mm 左右的間距，鑽出細密的孔位是切割出漂亮曲線的一大重點。

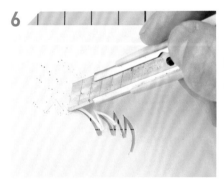

**6**

再次翻至背面、取下卡紙，從卡紙正面沿著 **4**、**5** 的切割線孔位，一個洞連接一個洞地將切割線切開。

**7**

一邊切割一邊以刀刃尖端挑出切下的紙屑。不要太過焦急，仔細地進行這項作業吧！

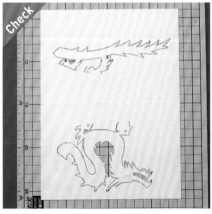

Check

全部切割好的狀態。

**8**

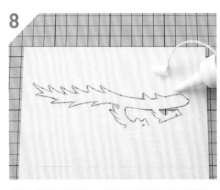

將卡紙翻至背面,除了需要摺立的神龍身體之外,其餘部分全部塗上膠水。小心注意膠水不要塗過多!

**9**

切半的2張卡紙各自對齊原寸卡紙的一側半面,黏貼上去。注意黏合切半卡紙&原寸卡紙時,四個邊角要對齊,不要貼歪!

**10**

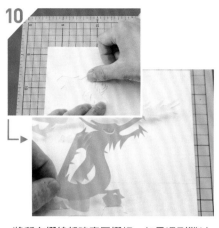

將所有摺線都確實壓摺好。如果遇到難以壓摺的地方,可以將立體件立起後再進行壓摺作業。

**11**

依展開圖的標示,將黏貼處塗上膠水。請小心注意膠水不要超出黏貼標示範圍。

**12**

對摺卡紙。如此一來,**11**塗上的膠水就會連結黏合左右兩邊的神龍身體。

**完 成**

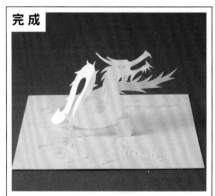

完成。一旦翻開卡片,就可以看見神龍的身體瞬間站立起來。

---

**展開圖**

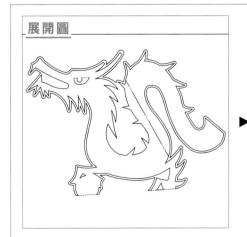

**完成作品**

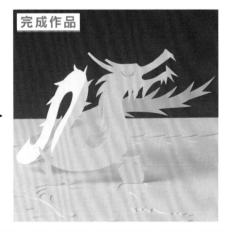

▶

## 傾斜V字結構

立體件呈傾斜狀態立起的卡片,其展開圖是以數學原理為基礎繪製而成。從卡片正中央的摺線分兩半,但左右不對稱的卡片結構是嶄新的創作、從未見過的發想。

# 180度 拉近底紙結構的作法

範例：「天鵝」 ⋯▶ 參見P.7 / 展開圖 ⋯▶ P.55 / 附錄（剪下即用・印有展開圖的卡紙）⋯▶ P.85

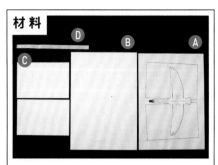

**材料**

Ⓐ／原寸影印的展開圖紙型 1張、Ⓑ，Ⓒ／卡紙（原寸1張、對半裁切2張）、Ⓓ／10mm寬的和紙1條

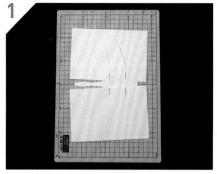

**1**

參見P.36 **1** 至 **7** 進行切割作業。上圖為全部切割好的狀態。

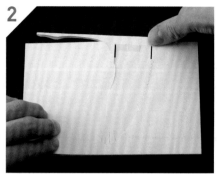

**2**

對摺原寸卡紙，並對照著展開圖將摺線摺好。請將卡紙平放在桌面上進行作業，確實地壓摺出摺痕。

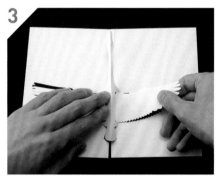

**3**

將翅膀根部摺入天鵝身體內側，並摺出黏接左右卡紙的黏份。

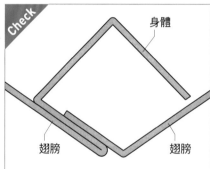

身體

翅膀　　　翅膀

上圖為 **3** 黏接左右卡紙的表示圖。此構造是打開 **10** 黏貼的切半卡紙時，產生讓天鵝翅膀往斜上方展飛的重要關鍵。

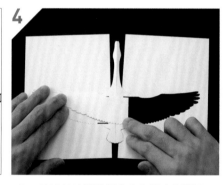

**4**

**2**、**3** 以外的摺線部分也全部確實摺好。與 **2** 相同，平放在桌面上確實地壓摺出摺痕。

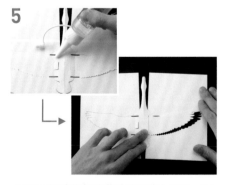

**5**

在正面翅膀根部的黏貼位置塗上膠水，再將塗膠處確實黏合固定。

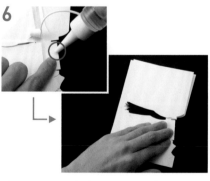

**6**

翻至背面，在身體內側的黏貼位置塗上膠水，將塗膠處確實黏合固定。

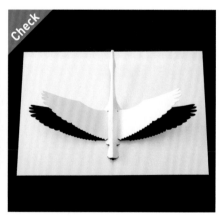

卡紙打開的狀態。

**7**

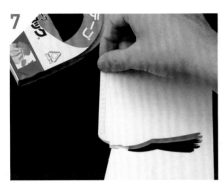

翻摺至背面，在中央貼上雙面膠。雙面膠的長度稍微放長一些，並盡可能地筆直貼上。

**8**

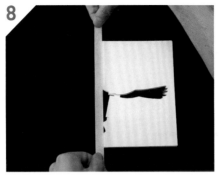

將事先裁剪成10mm寬幅的和紙，貼在 **8** 的雙面膠上。請如 **8** 圖示，將和紙筆直地貼上。

**9**

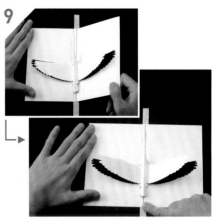

打開卡紙，一邊調整左右紙張（底紙）的間隔距離，一邊黏貼固定在雙面膠上。左右間隔距取約 1 mm 即可。

**10**

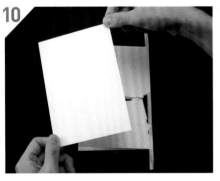

對摺卡紙後，在背面黏貼位置塗上膠水，將對半裁切的 2 張卡紙分別貼在原寸卡紙的左右兩側。

**11**

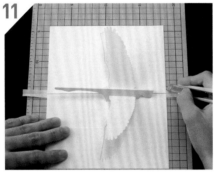

放在切割墊上，以刀片小心地切除超出的和紙。請小心注意不要切到卡紙。

**完 成**

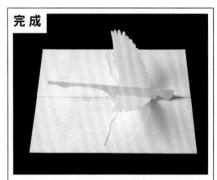

完成。若想為卡片加上顏色或花紋，可事先將卡紙印上喜歡的顏色或圖案。

展開圖

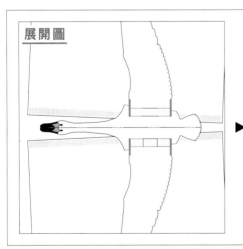

拉近底紙，使翅膀斜飛的機關

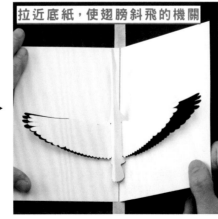

## 拉近底紙結構

在中央特別設計切割線，透過在組裝作業時調整卡紙的中央間距＆連接左右紙張（底紙），創造出從未見過、不可思議的造型。

# 90度 平行結構的作法

範例:「燕子一家」 ⋯▶ 參見P.14 / 展開圖 ⋯▶ P.63 / 附錄(剪下即用・印有展開圖的卡紙) ⋯▶ P.87

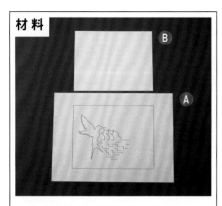

**材料**

Ⓐ/原寸影印的展開圖紙型 1張、
Ⓑ/原寸卡紙 1張

**1**

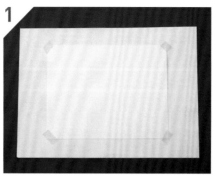

展開圖翻至背面,將原寸卡紙對齊展開圖的外框,以製圖膠帶將四個邊角暫時固定在展開圖上。

**2**

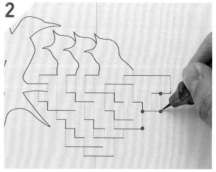

將貼上卡紙的展開圖翻回正面,並在下方鋪上切割墊,以木柄錐子在所有谷摺線的端點(每條直線的兩端)鑽小孔。

**3**

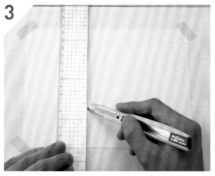

翻至背面,在卡紙上以切割專用直尺&刀片將所有谷摺線以輕劃(Kiss cut,參見P.32)的手法施作摺線。

**4**

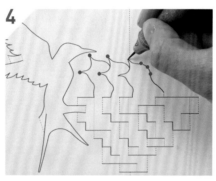

翻回展開圖正面,在所有山摺線及切割線的端點鑽孔。切割線為曲線時,以 4 至 5 mm左右的間距鑽出細密的孔位。

**Check**

ZOOM

孔位完全打好的狀態。

**5**

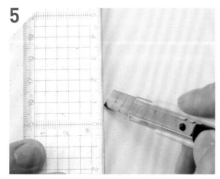

再次翻至背面、取下卡紙,從卡紙正面沿著**4**的切割線孔位,一個洞連接一個洞地將切割線切開。

**Check**

全部切割好的狀態。

**6**

將摺線確實壓摺好後,輕輕地對摺卡紙,進行立體構造的處理。

**7**

摺製立體構造時，以手指從立體件的後側
輕輕往前推壓；如此一來，複雜的部分也
能很漂亮地立起來。

**8**

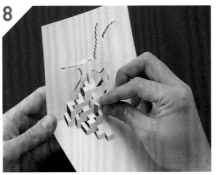

處理較細緻的摺線部分時，推薦作法如**8**
圖示：一手的手指在立體件後側輕輕往前
推壓，另一手的指尖將摺線捏壓確實。

**9**

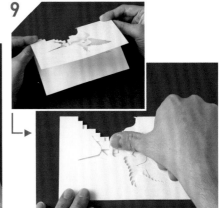

小心地對摺卡紙，以手指確實壓出所有摺
痕。壓摺痕時請注意不要破壞到作品。

為免摺好的地方彈回原本的位置，
可將竹籤穿過摺好的立體空間輔助定型。

**完成**

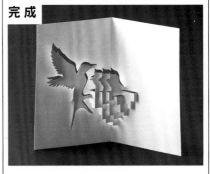

所有壓摺作業結束即完成。「燕子一
家」是可立放裝飾的作品。

**展開圖**

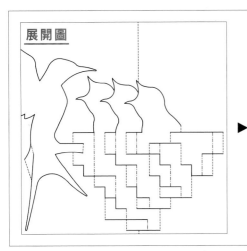

**完成作品**

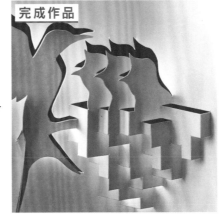

## 平行結構

此設計是透過正方形、長方形
兩種圖形的組合，產生的最基
礎的結構。只要理解結構的原
理，你也一定可以設計、製作
出屬於自己的原創作品。

# 90度 錐形結構的作法

範例:「 親子鯉魚旗 」 ⋯▶ 參見P.24 ／ 展開圖 ⋯▶ P.76 ／ 附錄(剪下即用・印有展開圖的卡紙) ⋯▶ P.89

**材 料**

ⓐ／原寸影印的展開圖紙型 1張、
ⓑ／原寸卡紙 1張

**1**

展開圖翻至背面,原寸卡紙對齊展開圖的外框,以製圖膠帶將卡紙四個邊角固定貼上。

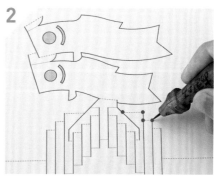

**2**

將貼上卡紙的展開圖翻回正面,並在下方鋪上切割墊,以木柄錐子在所有谷摺線的端點(每條直線的兩端)鑽小孔。

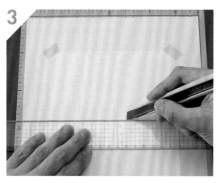

**3**

翻至背面,在卡紙上以切割專用直尺＆刀片將所有谷摺線以輕劃(Kiss cut,參見P.32)的手法施作摺線。

**4**

翻回展開圖正面,在所有山摺線及切割線的端點鑽孔。切割線為曲線時,以 4 至 5 mm 左右的間距鑽出細密的孔位。

**5**

再次翻至背面、取下卡紙,從卡紙正面沿著 4 的切割線孔位,一個洞連接一個洞地將切割線切開。

**6**

將摺線確實壓摺好後,輕輕地對摺卡紙,進行立體構造的處理。

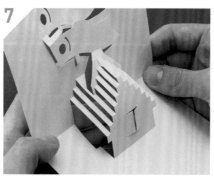

**7**

摺製立體構造時,以手指從立體件的後側輕輕往前推壓;如此一來,複雜的部分也能很漂亮地立起來。

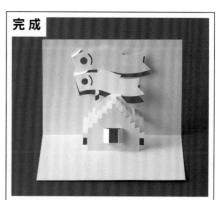

**完 成**

完成。這個房子的窗戶是設計成可開關的構造。

| 展開圖 | 完成作品 |

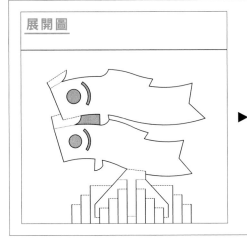 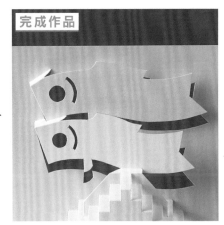

## 錐形結構

需要精密計算角度的錐形結構
有著和平行結構截然不同的動
態表現。比屋頂還高的兩條鯉
魚旗看起來宛如在廣大的天空
中歡暢悠游。

---

**Challenge** 鯉魚旗家族

完成「親子鯉魚旗」後,不妨一起來挑戰看看「鯉魚旗
家族」吧!雖然製作難度稍微提升了一點,但這個作品
卻可以更真實地表現出鯉魚旗在天空飄動的模樣。

附錄(剪下即用‧印有展開圖的卡紙) ····▶ P.91

| —————— | 切割線 |
| —·—·—·—· | 山摺線 |
| --------- | 谷摺線 |
| ▨ | 挖空範圍 |

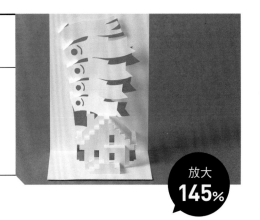

放大
**145%**

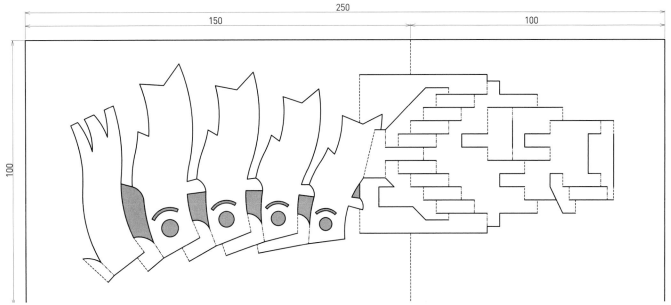

# 90度 三摺平行結構的作法 ———

範例:「雙翼機」⋯▶ 參見P.26 ／ 展開圖 ⋯▶ P.78 ／ 附錄(剪下即用‧印有展開圖的卡紙)⋯▶ P.93

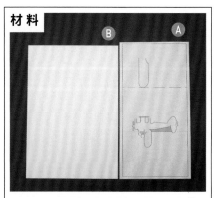

**材料**

Ⓐ／原寸影印的展開圖紙型 1張、
Ⓑ／原寸卡紙 1張

**1**

卡紙正面朝上,疊放上展開圖,並以製圖膠帶暫時固定展開圖的四個邊角。請特別注意紙張的絲向&尺寸(P.32)。

**2**

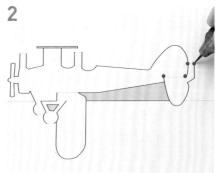

在下方鋪上切割墊後,以木柄錐子在所有谷摺線的端點(每條直線的兩端)鑽小孔。

**3**

翻至背面,在卡紙上以切割專用直尺&刀片將所有谷摺線以輕劃(Kiss cut,參見P.32)的手法施作摺線。

**4**

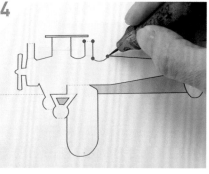

翻回展開圖正面,在所有山摺線&切割線的端點鑽孔。為了清楚呈現作法示範,此步驟圖上的木柄錐子呈傾斜狀態,但實際操作時請保持木柄錐子垂直地進行鑽孔。

**5**

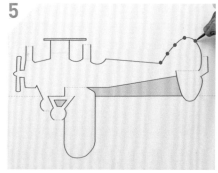

切割線為曲線時,端點之外的線段上也要鑽孔。以 4 至 5 mm 左右的間距,鑽出細密的孔位是切割出漂亮曲線的一大重點。

**Check**

ZOOM

孔位完全打好的狀態。

**6**

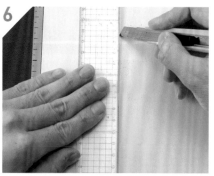

再次翻至背面、取下卡紙,從卡紙正面沿著 **4**、**5** 的切割線孔位,一個洞連接一個洞地將切割線切開。

**Check**

全部切割好的狀態。

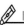 

## 7

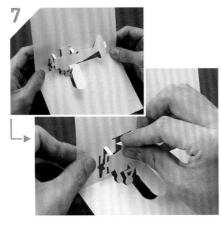

參見P.40的 **6** 至 **9** 進行摺疊作業。較細緻的部分請利用指尖小心謹慎地進行。

## 8

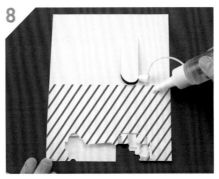

結束所有的摺疊作業後將卡紙翻摺至背面，在中央區塊塗上膠水。請小心注意膠水不要塗過多。

## 9

手持卡紙，將最上方的區塊往下摺，使飛機翅膀由後往前插入。請小心雙手不要沾到正中央背面區塊的膠水。

## 10

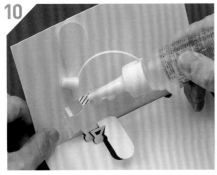

對照展開圖的標示，在黏貼位置塗上膠水。塗膠水時請注意不可超出塗膠範圍，小心謹慎地進行。

## 11

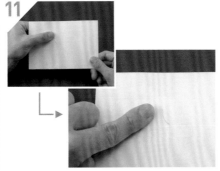

對摺卡紙，將塗膠處以手指確實壓合黏牢，並在膠水完全乾透之前稍微靜置一段時間。

## 完成

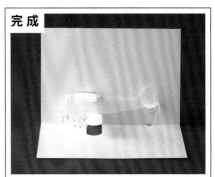

完成。打開卡片就可以看到雙翼機展現於眼前。藉由三摺平行的構造，可以隱藏螺旋槳處的挖空痕跡。

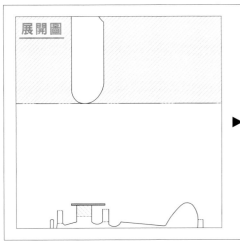

展開圖

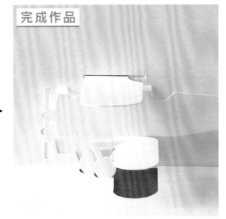

完成作品

# 三摺平行

將卡紙摺三等分後，籍由反摺一等分的區塊，使立體件由後往前插入的設計，創造出以往無法表現的零件構造。此作法可完美隱藏挖空的痕跡，真是不可思議的結構阿！

# 迴轉立體結構的作法 ─────

範例：「海豚」 ┈► 參見P.16 ／ 展開圖 ┈► P.67 ／ 附錄（剪下即用・印有展開圖的卡紙）┈► P.95

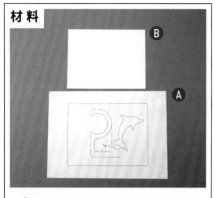

**材料**

Ⓐ／原寸影印的展開圖紙型 1張、
Ⓑ／原寸卡紙 1張

**1**

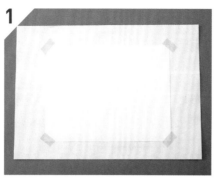

展開圖翻至背面，原寸卡紙對齊展開圖的外框，以製圖膠帶將卡紙四個邊角固定貼上。

**2**

下方鋪上切割墊，以木柄錐子在所有谷摺線的端點（每條直線的兩端）鑽小孔。

**3**

翻至背面，在卡紙上以切割專用直尺＆刀片將所有谷摺線以輕劃（Kiss cut，參見P.32）的手法施作摺線。

**4**

翻回展開圖正面，在所有山摺線＆切割線的端點鑽孔。為了清楚呈現作法示範，此步驟圖上的木柄錐子呈傾斜狀態，但實際操作時請保持木柄錐子垂直地進行鑽孔。

**5**

切割線為曲線時，端點之外的線段上也要鑽孔。以 4 至 5 mm 左右的間距，鑽出細密的孔位是切割出漂亮曲線的一大重點。

ZOOM

孔位完全打好的狀態。

**6**

再次翻至背面、取下卡紙，從卡紙正面沿著 **4**、**5** 的切割線孔位，一個洞連接一個洞地將切割線切開。

全部切割好的狀態。

**7**

將摺線確實壓摺好後，輕輕地對摺卡紙，進行立體構造的處理。

**8**

小心地對摺合卡紙，以手指按壓整面，加強摺痕。壓摺痕時請注意不要破壞作品。

**9**

較為細緻的部分，以指尖像是要捏住東西那般地將摺線捏壓出來，再使海豚的尾鰭勾住波浪下方的水窪。

**10**

依**9**的迴轉立體結構組裝後，海豚會往挖空圖的相反側探出頭來，呈現海豚正要跳躍圓圈時模樣。

**完成**

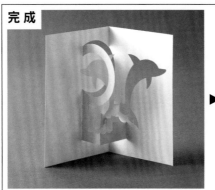

完成。「海豚」是可立放裝飾的作品。

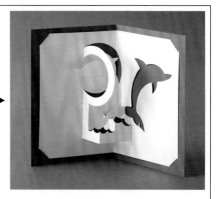

試著依自己的喜好，挑選彩色卡紙貼在作品卡紙背面吧！

**展開圖**

**完成作品**

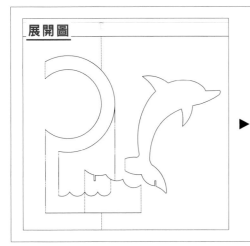

## 迴轉立體結構

藉由迴轉立體的結構，可以使立體件從原挖空側探至另一側。這件「海豚」作品，就像是重現海豚秀的精彩時刻，生動地表現出海豚跳圈的模樣。

# 【展開圖的閱讀方法】

次頁起，可見本書所有收錄作品的展開圖。

請複寫或影印出紙型後，

試著動手作作看吧！

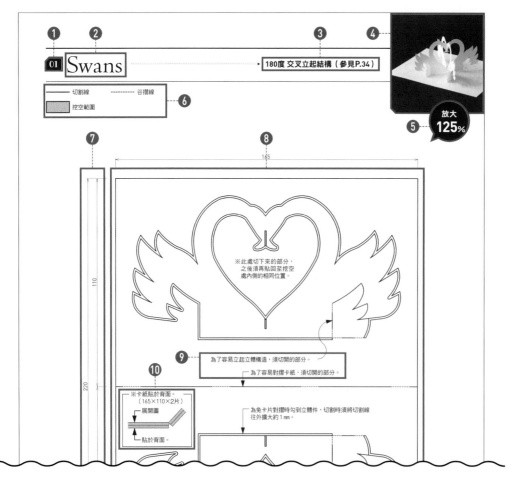

**01** Swans

180度 交叉立起結構（參見P.34）

—— 切割線
- - - - 谷摺線
挖空範圍

165

110

220

※此處切下來的部分，
之後須再貼回至挖空
處內側的相同位置。

⑨ 為了容易立起立體構造，須切開的部分。
—— 為了容易對摺卡紙，須切開的部分。

⑩
※卡紙貼於背面。
（165×110×2片）
展開圖
貼於背面。

—— 為免卡片對摺時勾到立體件，切割時須將切割線
往外擴大約 1 mm。

**放大 125%**

### ❶ 作品編號
作品的編號。對應P.2至P.28的作品。

### ❷ 作品名
依該頁展開圖製作完成的作品名稱。

### ❸ 結構設計
該作品使用的結構種類。

### ❹ 成品圖
該作品的完成圖。

### ❺ 放大比率*
欲製作與實品等大的原寸紙型時，須將展開圖複寫或影印後，依標示再放大的比例。

### ❿ 圖解
利用圖示，重點解說該作品的細微構造。

### ❾ 補充說明
補充製作該作品時須注意的重要事項。

### ❽ 展開圖
該作品的展開圖。因書冊尺寸限制，所有展開圖皆以等比縮小（但縮小比例不一）的尺寸收錄。

### ❼ 尺寸線
標有原寸長度的線條。單位為mm（公釐）。

### ❻ 記號標示
說明各線條意義、黏貼位置及製作指示的記號。

*雖然並非一定要還原成實體尺寸才能製作，但重現原寸大小的立體卡片，也很值得一試喔！

# 01 Swans

▶ 180度 交叉立起結構（參見P.34）

放大
125%

———— 切割線　　---------- 谷摺線

挖空範圍

165

110

220

110

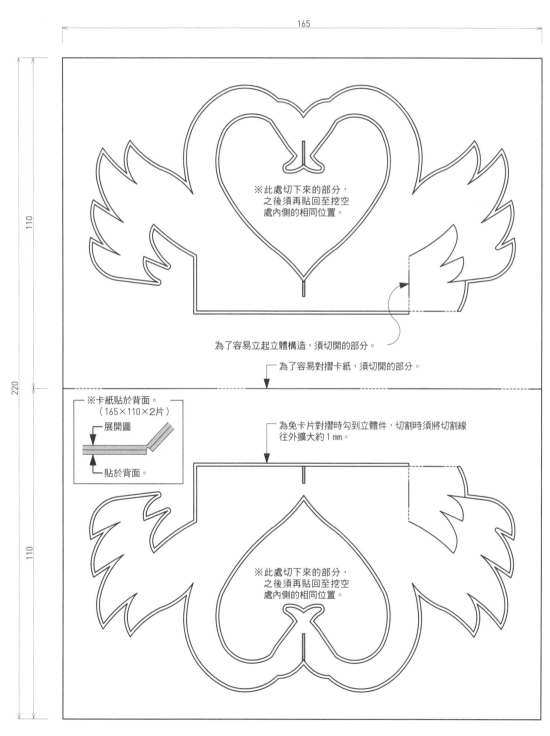

※此處切下來的部分，
之後須再貼回至挖空
處內側的相同位置。

為了容易立起立體構造，須切開的部分。

為了容易對摺卡紙，須切開的部分。

※卡紙貼於背面。
（165×110×2片）

展開圖

貼於背面。

為免卡片對摺時勾到立體件，切割時須將切割線
往外擴大約1mm。

※此處切下來的部分，
之後須再貼回至挖空
處內側的相同位置。

## 02 I love you ---------------► **180度 交叉立起結構（參見P.34）**

―――― 切割線　　----------- 谷摺線

挖空範圍

165

110

220

110

此處切下來的部分，之後須再貼回至挖空處內側的相同位置。

此處切下來的部分，
之後須再貼回至挖空處內側的相同位置。

為了容易立起立體構造，須切開的部分。

為了容易對摺卡紙，須切開的部分。

※卡紙貼於背面。
〔165×110× 2張〕

展開圖

貼於背面。

為免卡片對摺時勾到立體件，切割時須將切割線
往外擴大約1 mm。

此處切下來的部分，
之後須再貼回至挖空處內側的相同位置。

此處切下來的部分，之後須再貼回至挖空處內側的相同位置。

―――― 切割線　　―·――·――· 山摺線　　--------- 谷摺線

▨ 挖空範圍

放大
**125%**

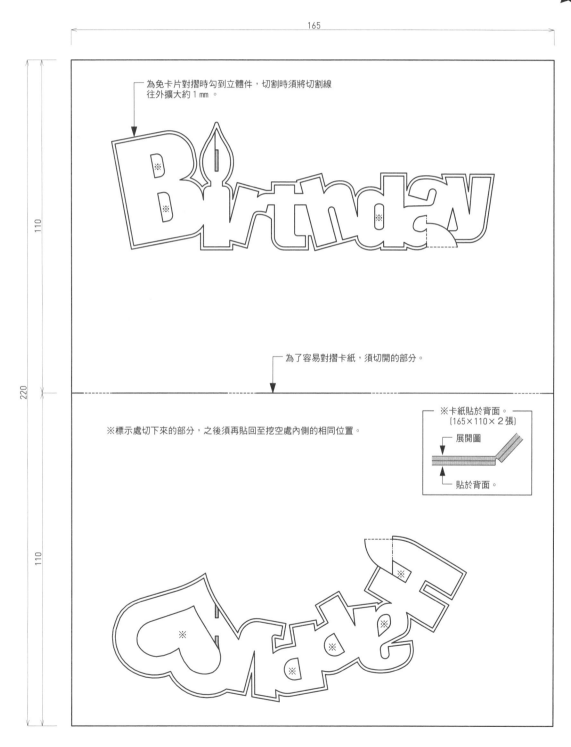

165

110

220

110

為免卡片對摺時勾到立體件，切割時須將切割線
往外擴大約 1 mm。

為了容易對摺卡紙，須切開的部分。

※標示處切下來的部分，之後須再貼回至挖空處內側的相同位置。

※卡紙貼於背面。
〔165×110× 2 張〕

展開圖

貼於背面。

# 04 傾斜六角錐 ····················· → **180度 傾斜V字結構（參見P.36）**

—————— 切割線　　------- 谷摺線

黏貼位置（背面）

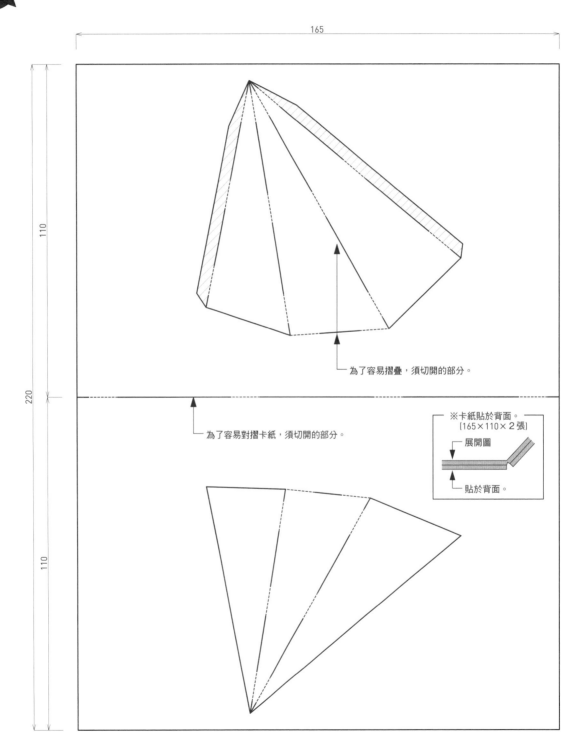

165

110

220

110

為了容易摺疊，須切開的部分。

為了容易對摺卡紙，須切開的部分。

※卡紙貼於背面。
〔165×110×2 張〕

→ 展開圖

貼於背面。

—— 切割線　------- 谷摺線

[////] 黏貼位置（背面）

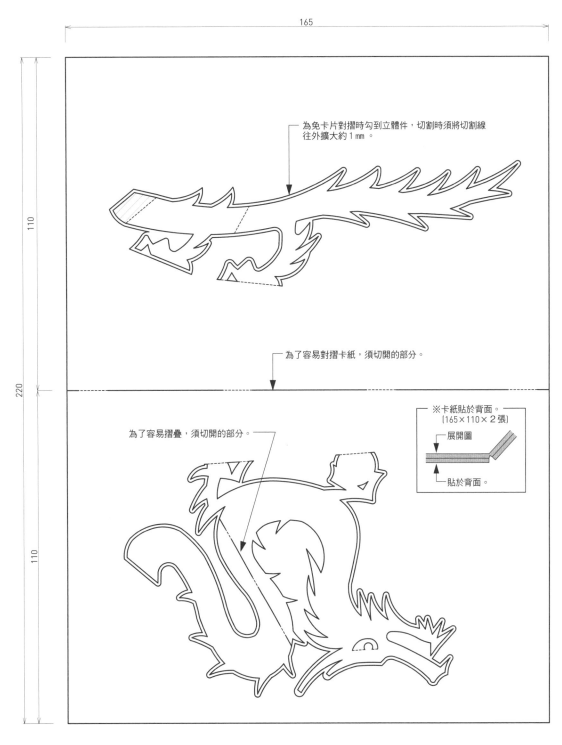

165

110

220

110

為兔卡片對摺時勾到立體件，切割時須將切割線
往外擴大約 1mm。

為了容易對摺卡紙，須切開的部分。

為了容易摺疊，須切開的部分。

※卡紙貼於背面。
〔165×110×2 張〕
━ 展開圖
━ 貼於背面。

06 櫻花 ┈┈┈┈┈► 180度 傾斜V字結構（參見P.36）／迴轉立體結構（參見P.46）

───── 切割線　　-------- 谷摺線

▨ 挖空範圍

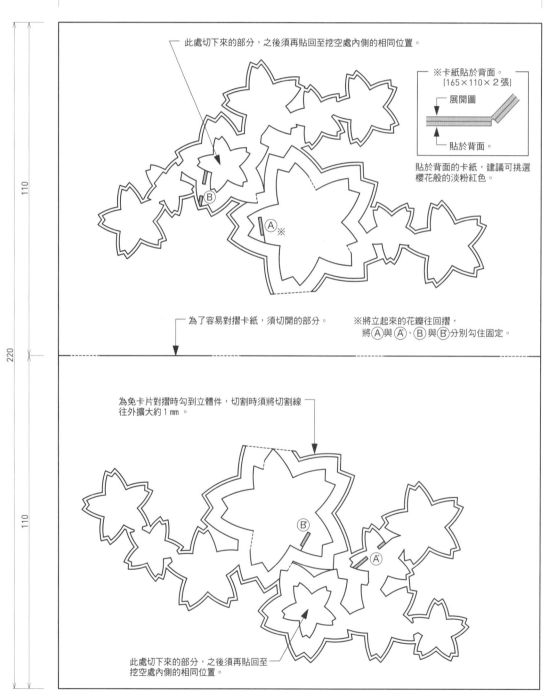

165

110

220

110

此處切下來的部分，之後須再貼回至挖空處內側的相同位置。

※卡紙貼於背面。
〔165×110×2張〕

展開圖

貼於背面。

貼於背面的卡紙，建議可挑選櫻花般的淡粉紅色。

Ⓐ※

Ⓑ

為了容易對摺卡紙，須切開的部分。

※將立起來的花瓣往回摺，
將Ⓐ與Ⓐ'、Ⓑ與Ⓑ'分別勾住固定。

為免卡片對摺時勾到立體件，切割時須將切割線往外擴大約1mm。

Ⓑ'

Ⓐ'

此處切下來的部分，之後須再貼回至挖空處內側的相同位置。

放大 **125%**

―――― 切割線 ‥―‥―‥― 山摺線 ‥‥‥‥‥ 谷摺線

挖空範圍　　黏貼位置（正面）　　黏貼位置（背面）　　雙面膠帶黏貼位置（背面）

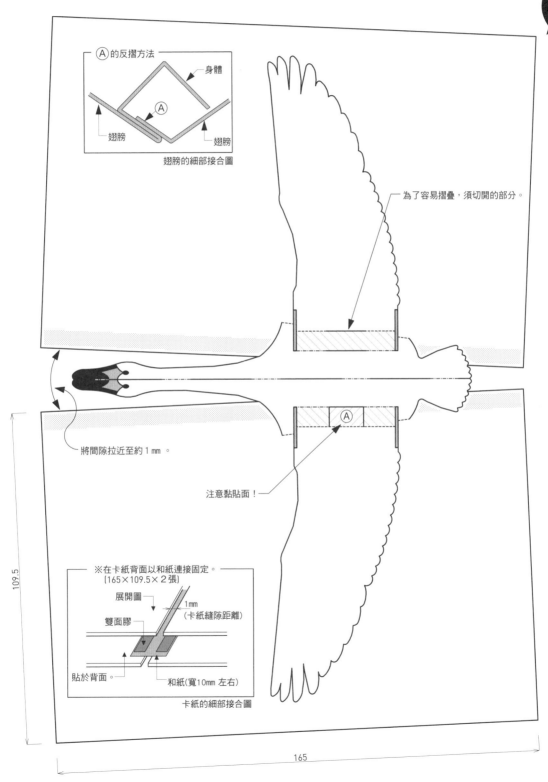

Ⓐ 的反摺方法

身體

Ⓐ

翅膀　　　　翅膀

翅膀的細部接合圖

為了容易摺疊，須切開的部分。

Ⓐ

注意黏貼面！

將間隙拉近至約 1 mm 。

109.5

※在卡紙背面以和紙連接固定。
〔165×109.5×２張〕

展開圖

1mm
（卡紙縫隙距離）

雙面膠

貼於背面。

和紙（寬10mm 左右）

卡紙的細部接合圖

165

放大 **125%**

——————— 切割線　　—·—·—·—· 山摺線　　- - - - - - - 谷摺線

挖空範圍　　黏貼位置（正面）　　黏貼位置（背面）　　雙面膠帶黏貼位置（背面）

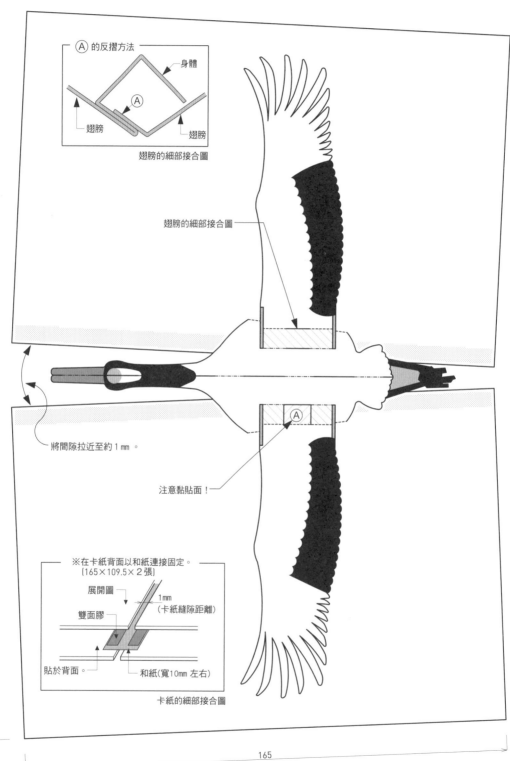

Ⓐ 的反摺方法

身體

翅膀　　Ⓐ　　翅膀

翅膀的細部接合圖

翅膀的細部接合圖

將間隙拉近至約 1 mm。

注意黏貼面！

Ⓐ

109.5

※在卡紙背面以和紙連接固定。
〔165×109.5× 2 張〕

展開圖

1mm
（卡紙縫隙距離）

雙面膠

貼於背面。　　和紙（寬10mm 左右）

卡紙的細部接合圖

165

## 09 海鷗

→ 180度 拉近底紙結構（參見P.38）

———— 切割線　　————·—— 山摺線　　-------- 谷摺線

挖空範圍　　黏貼位置（正面）　　黏貼位置（背面）　　雙面膠帶黏貼位置（背面）

放大
125%

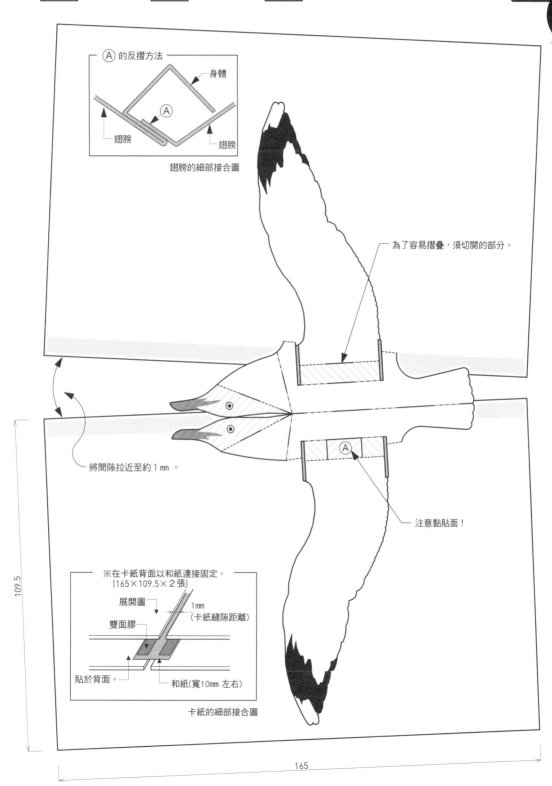

Ⓐ 的反摺方法

身體

Ⓐ

翅膀　　　　　　　　翅膀

翅膀的細部接合圖

為了容易摺疊，須切開的部分。

將間隙拉近至約 1 mm。

注意黏貼面！

109.5

※在卡紙背面以和紙連接固定。
〔165×109.5× 2 張〕

展開圖　　　　　1mm
　　　　　　　（卡紙縫隙距離）
雙面膠

貼於背面。　　　和紙（寬10mm 左右）

卡紙的細部接合圖

165

放大
**135%**

──── 切割線　─·─·─ 山摺線　┄┄┄┄ 谷摺線

▨ 挖空範圍　▨ 黏貼位置（正面）　▨ 黏貼位置（背面）　▨ 雙面膠帶黏貼位置（背面）

Ⓐ 的反摺方法

身體

翅膀　　Ⓐ　　翅膀

翅膀的細部接合圖

為了容易摺疊，
須切開的部分。

將間隙拉近至約 1mm。

注意黏貼面！

※在卡紙背面以和紙連接固定。
〔165×109.5× 2 張〕

展開圖

雙面膠

1mm
（卡紙縫隙距離）

貼於背面。　　和紙（寬10mm 左右）

卡紙的細部接合圖

109.5

165

## 11 暴龍 ················································▶ **180度 拉近底紙結構（參見P.38）**

───── 切割線 ·—·—·— 山摺線 ───── 谷摺線

挖空範圍 　黏貼位置（正面）　雙面膠帶黏貼位置（背面）

165

109.5

為了容易摺疊，須切開的部分。

將間隙拉近至約 1 mm。

※在卡紙背面以和紙連接固定。
〔165×109.5×2 張〕

展開圖

1mm
（卡紙縫隙距離）

雙面膠

貼於背面。

和紙（寬10mm 左右）

卡紙的細部接合圖

109.5

放大
**145%**

## 12 異特龍

180度 拉近底紙結構（參見P.38）

———— 切割線　––·––·– 山摺線　–––––––– 谷摺線

挖空範圍　黏貼位置（正面）　雙面膠帶黏貼位置（背面）

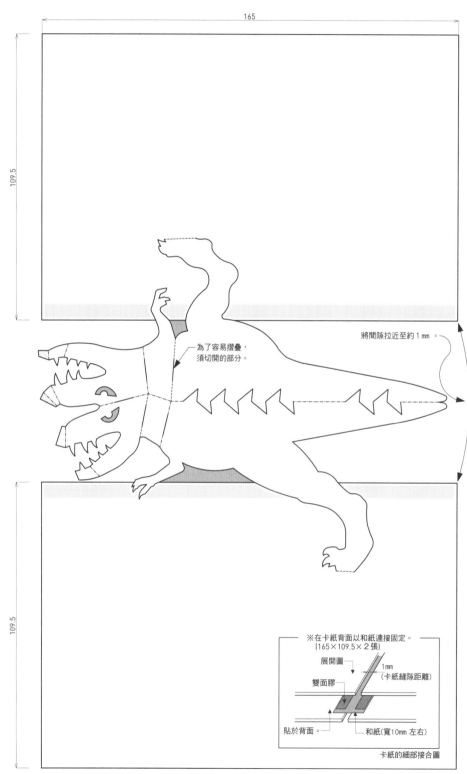

165

109.5

為了容易摺疊，
須切開的部分。

將間隙拉近至約 1 mm。

109.5

※在卡紙背面以和紙連接固定。
〔165×109.5× 2 張〕

展開圖
　　　　　　1 mm
　　　　　　（卡紙縫隙距離）
雙面膠

貼於背面。
　　　　　　和紙（寬10mm 左右）

卡紙的細部接合圖

# 13 聖誕卡 ❶ ......► 90度 平行結構（參見P.40）

—— 切割線　　—·—·— 山摺線　　------ 谷摺線

放大 **130%**

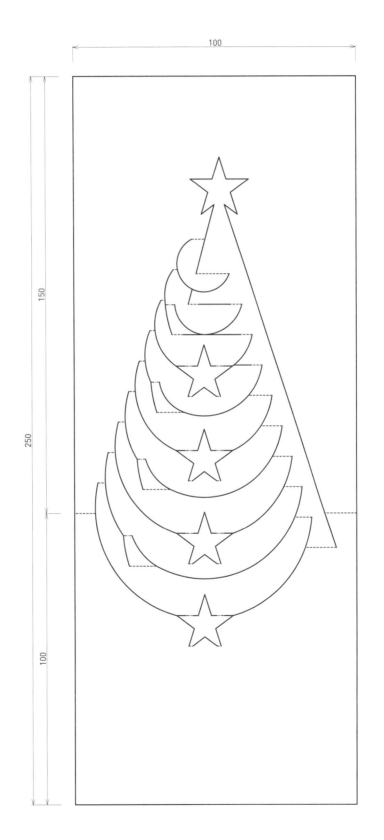

100

150

250

100

**14** 聖誕卡 ②  ·········································▶  **90度 平行結構（參見P.40）**

──────── 切割線    ──·──·── 山摺線    ──────── 谷摺線

挖空範圍

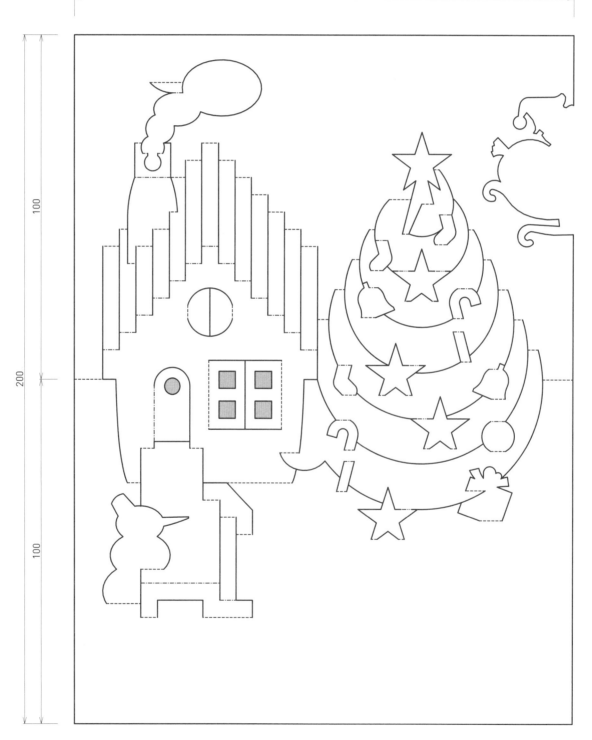

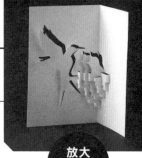

放大
**110%**

──── 切割線　　·─··─·· 山摺線　　- - - - - - 谷摺線

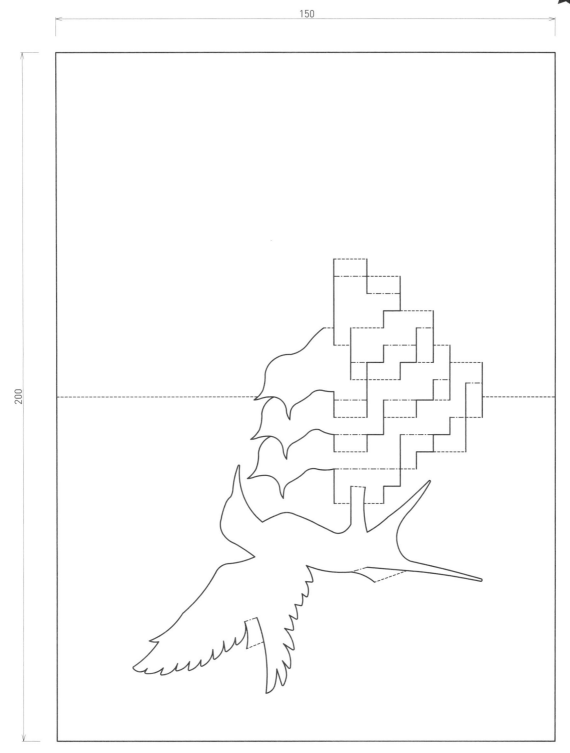

150

200

16 蛇 ‥‥‥‥‥‥‥‥‥‥‥‥‥‥‥‥‥‥‥‥‥‥‥‥▸ **90度 平行結構（參見P.40）**

―――― 切割線　‥―‥―‥ 山摺線　―――― 谷摺線

挖空範圍

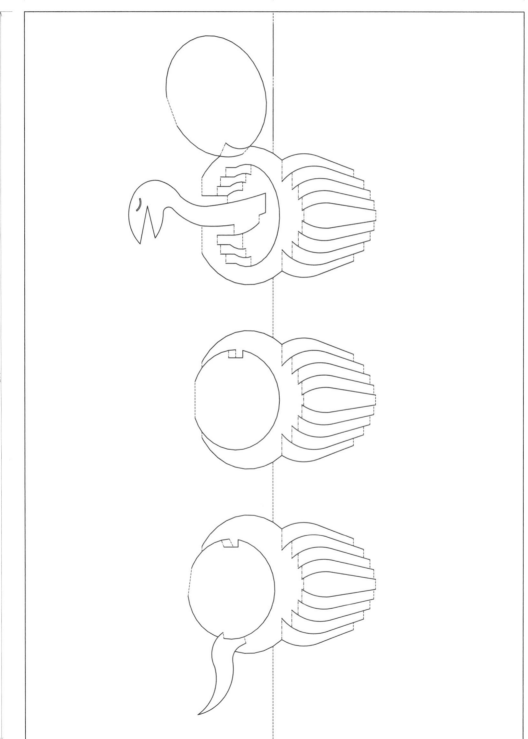

**17** 三隻小豬 ----------------------------------→ **90度 平行結構（參見P.40）**

——— 切割線　　·-··-··- 山摺線　　------- 谷摺線

挖空範圍

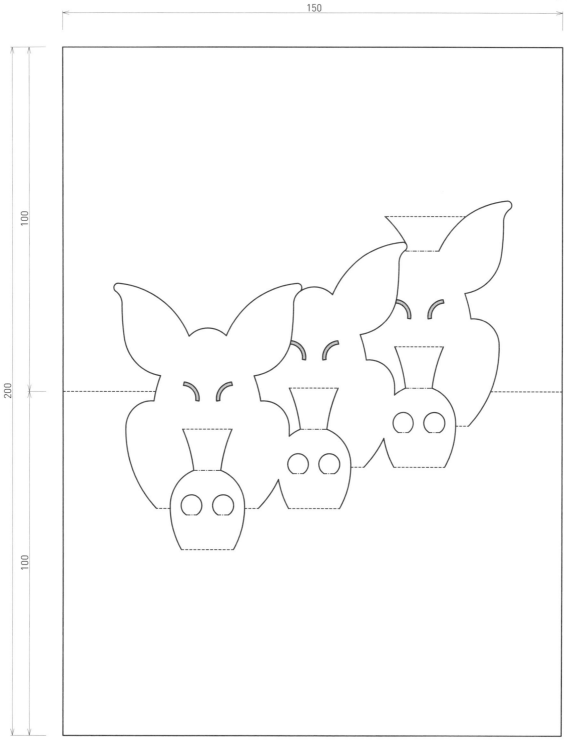

**18 大野狼** --------------------------------------------------→ **90度 平行結構（參見P.40）**

放大
**110%**

———— 切割線　　　-·-·-·- 山摺線　　　-------- 谷摺線

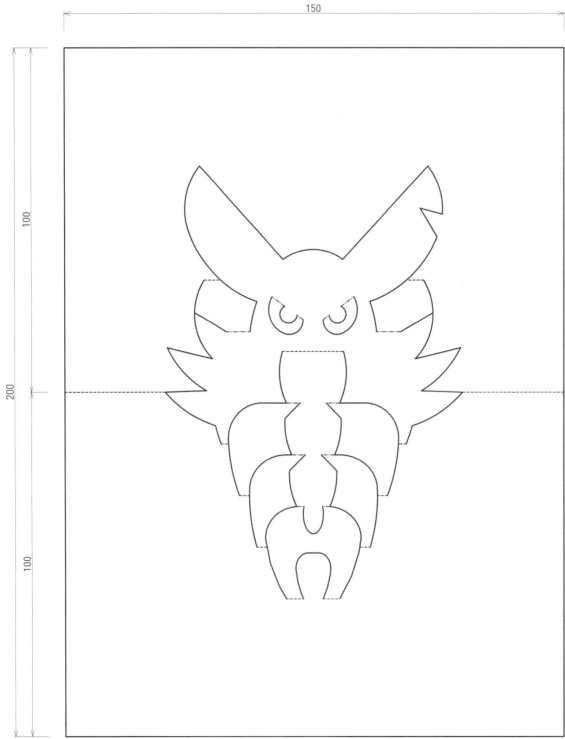

150

100

200

100

66　©Akihiro IGARASHI. / Boutique-sha

———— 切割線　　——·—·—— 山摺線　　———————— 谷摺線

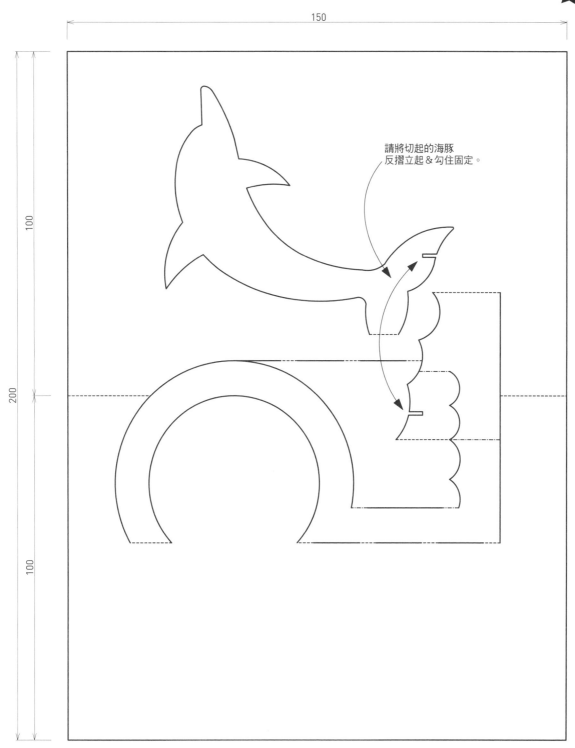

150

100

200

100

請將切起的海豚
反摺立起＆勾住固定。

## 20 煙火大會 ┈┈┈┈➤ 90度 平行結構（參見P.40）／迴轉立體結構（參見P.46）

——— 切割線　　-·—·—· 山摺線　　--------- 谷摺線

黏貼位置（正面）

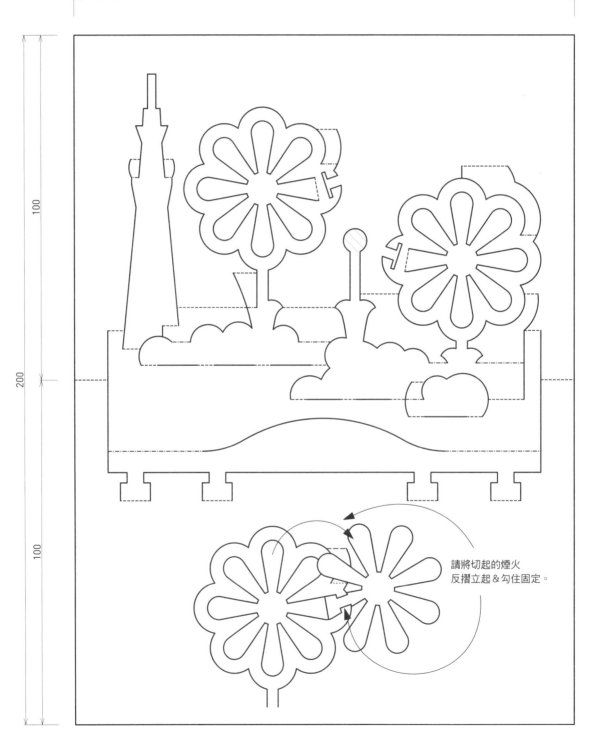

請將切起的煙火
反摺立起＆勾住固定。

150

200

100

100

─── 切割線　　·─·─·─ 山摺線　　------- 谷摺線

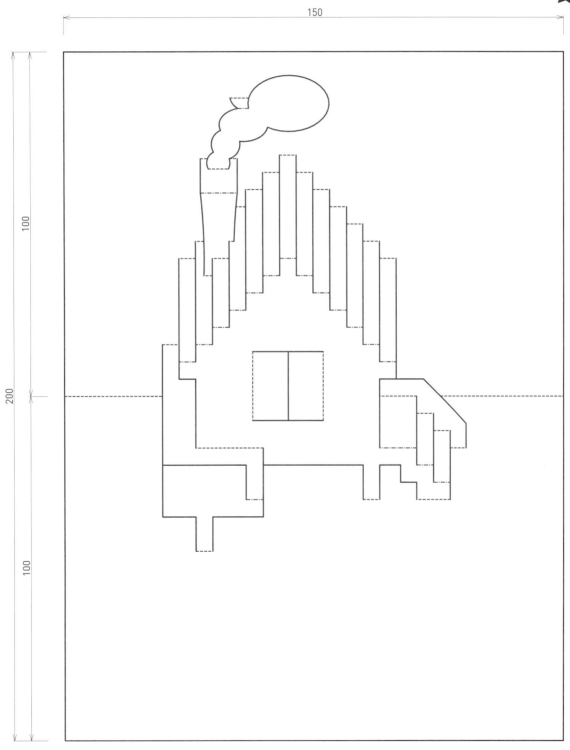

放大
**110**%

## 22 灰姑娘的城堡 ····················▶ 90度 平行結構（參見P.40）

———— 切割線　　—·—·— 山摺線　　-------- 谷摺線

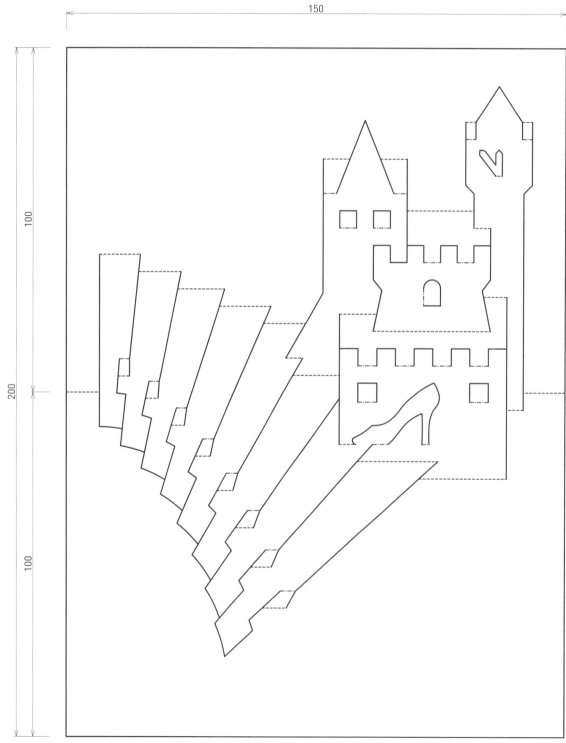

150

100

200

100

───────── 切割線　・─・─・─ 山摺線　・──── 谷摺線

挖空範圍

放大
**110%**

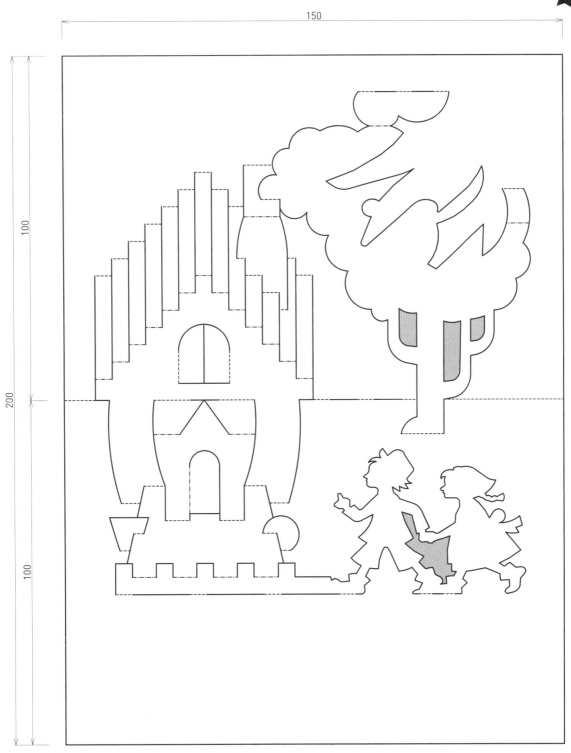

150

100

200

100

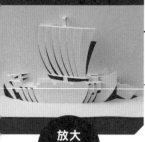

**24** 北前船 ·········································· ▶ **90度 平行結構（參見P.40）**

———— 切割線　·–··–··– 山摺線　----------- 谷摺線

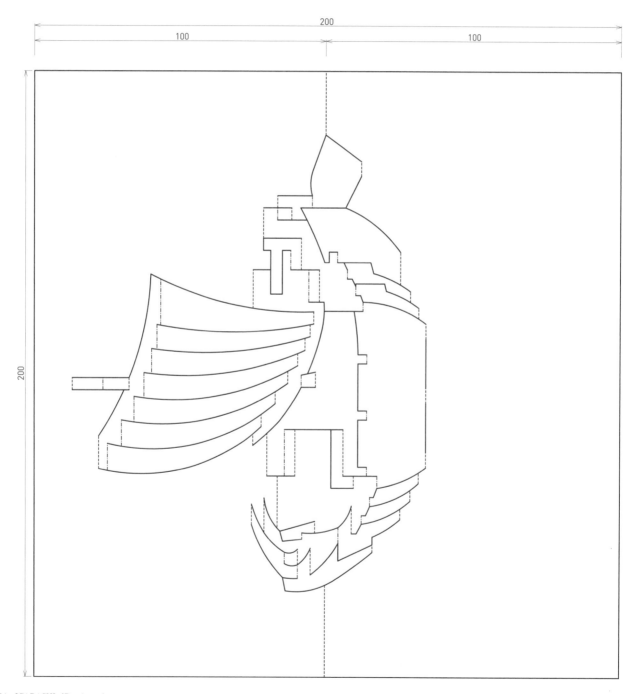

## 25 螺旋階梯 ......................................➤ **90度 平行結構（參見P.40）**

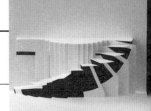

放大
**110%**

――― 切割線　―・―・― 山摺線　- - - - - - 谷摺線

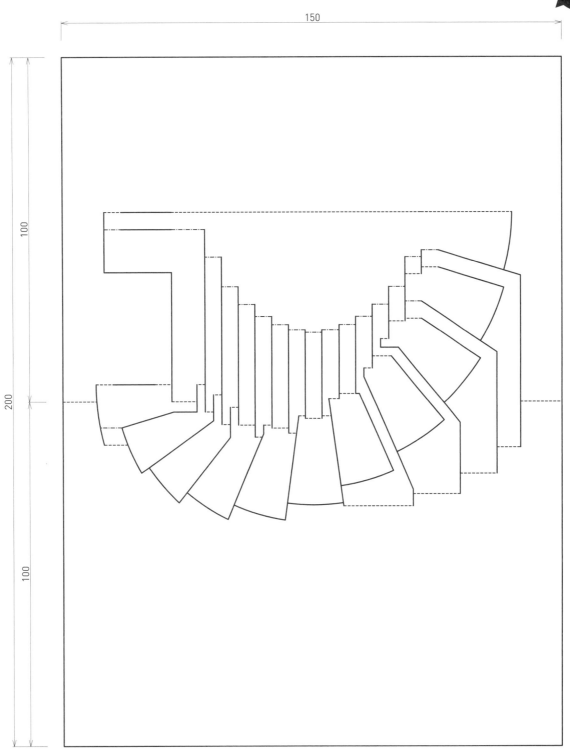

150

100

200

100

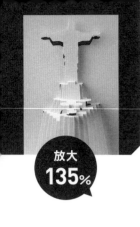

## 26 基督山　　　　　　　　　　　　　90度 平行結構（參見P.40）

―――― 切割線　　　―・―・― 山摺線　　　--------- 谷摺線

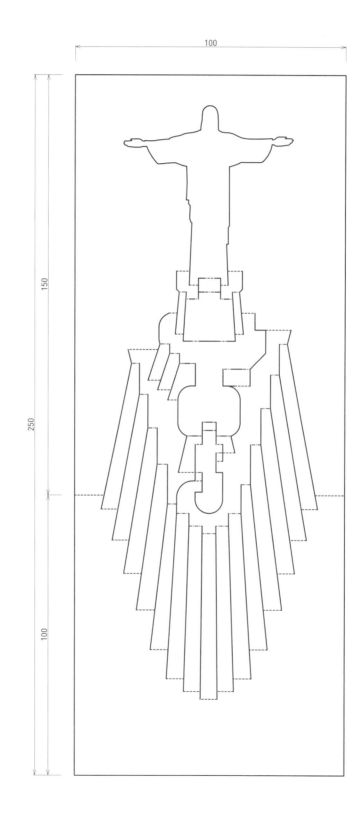

―――― 切割線　―·―·―·― 山摺線　――――― 谷摺線

挖空範圍

**放大 110%**

150

100

200

100

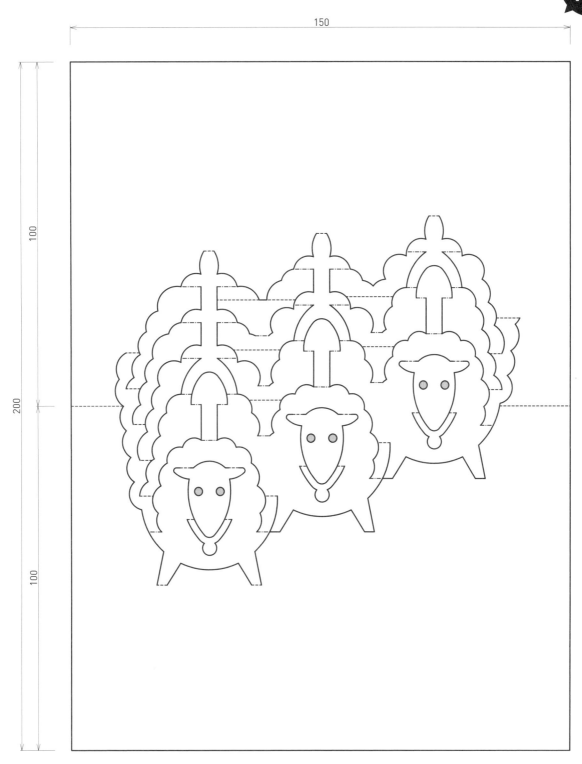

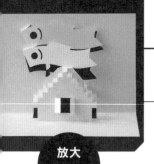

## 28 親子鯉魚旗

▶ 90度 錐形結構（參見P.42）

———— 切割線　　——·——·—— 山摺線　　-------- 谷摺線

挖空範圍

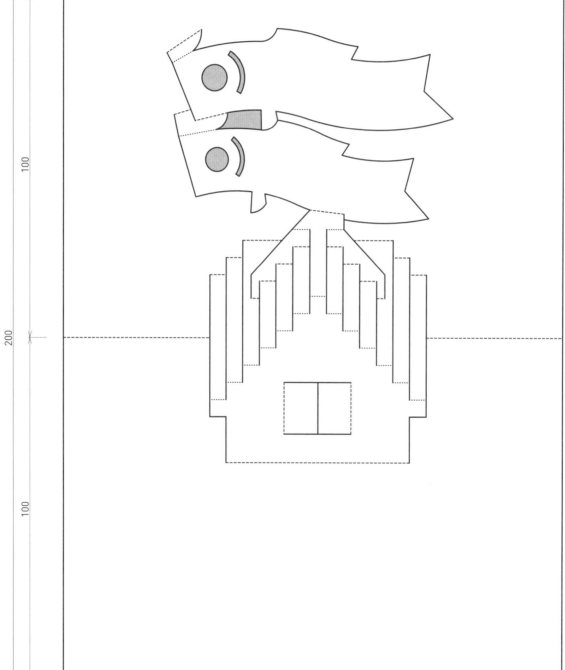

150

100

200

100

──── 切割線    ─·─·─·─ 山摺線    ─ ─ ─ ─ 谷摺線

挖空範圍

放大
**110%**

150

100

200

100

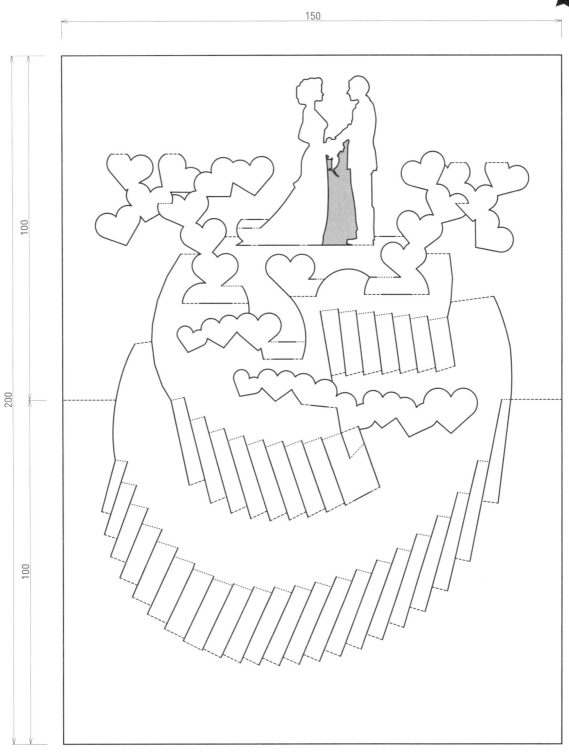

30 雙翼機 ·········································▶ **90度 三摺平行結構（參見P.44）**

| | |
|---|---|
| ——— 切割線 | ·—··—··— 山摺線 --------- 谷摺線 |

挖空範圍　黏貼位置（正面）　黏貼位置（背面）

150

99.5

Ⓐ

為了容易對摺卡紙，須切開的部分。

299.5

100

將Ⓐ從後側往此處插入。

100

## 31 競賽用飛機　　　　90度 三摺平行結構（參見P.44）

──── 切割線　·─·─·─· 山摺線　──────── 谷摺線

挖空範圍　　黏貼位置（正面）　　黏貼位置（背面）

150

99.5

299.5

100

100

(A)

(B)

為了容易對摺卡紙，須切開的部分。

將(B)從後側往此處插入。

將(A)從後側往此處插入。

放大 155%

放大
**180%**

**32** 三角鋼琴 ⋯⋯⋯⋯⋯⋯⋯⋯⋯⋯⋯⋯⋯⋯➤ **90度 三摺平行結構（參見P.44）**

──── 切割線　　──·──·── 山摺線　　────── 谷摺線

挖空範圍　　黏貼位置（正面）

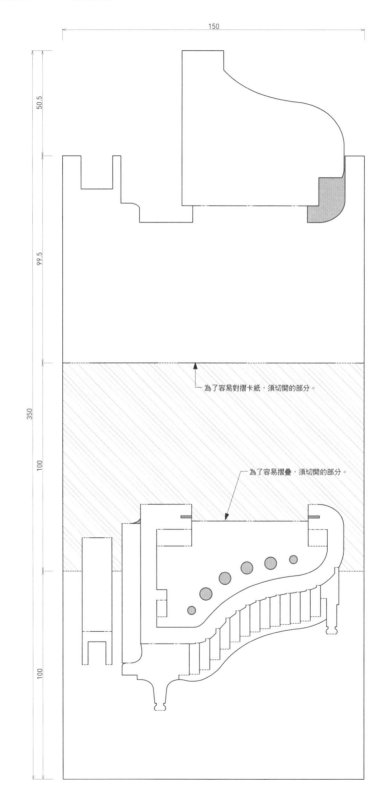

為了容易對摺卡紙，須切開的部分。

為了容易摺疊，須切開的部分。

150

50.5

99.5

350

100

100

※印有展開圖的卡紙，剪下就可以直接使用。一邊參見製作方法＆展開圖，一邊試著動手作吧！

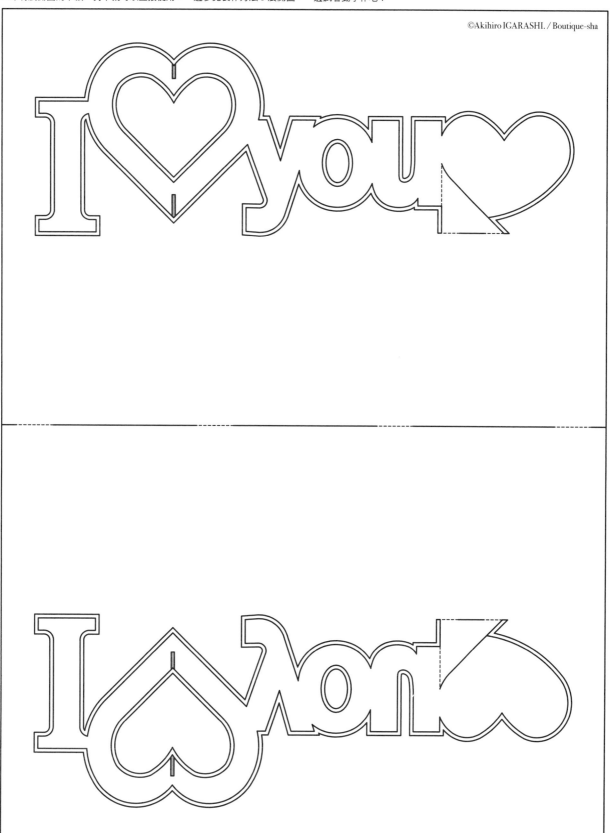

※印有展開圖的卡紙,剪下就可以直接使用。一邊參見製作方法&展開圖,一邊試著動手作吧!

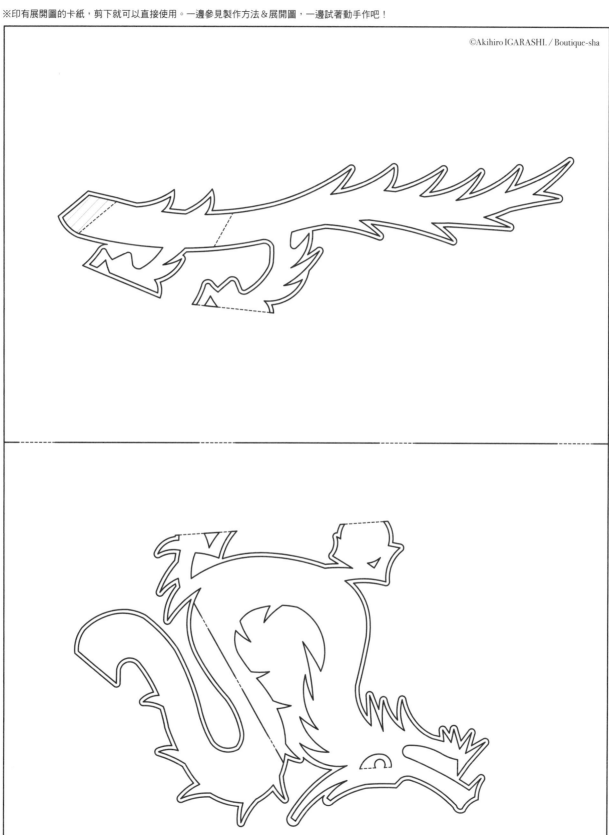

©Akihiro IGARASHI. / Boutique-sha

※印有展開圖的卡紙，剪下就可以直接使用。一邊參見製作方法＆展開圖，一邊試著動手作吧！

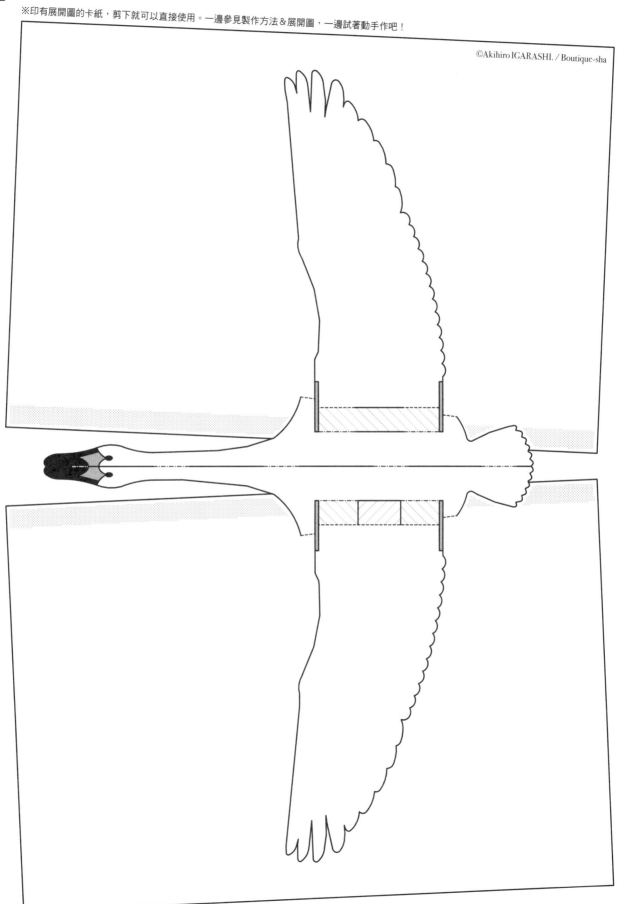

©Akihiro IGARASHI. / Boutique-sha

※印有展開圖的卡紙，剪下就可以直接使用。一邊參見製作方法＆展開圖，一邊試著動手作吧！

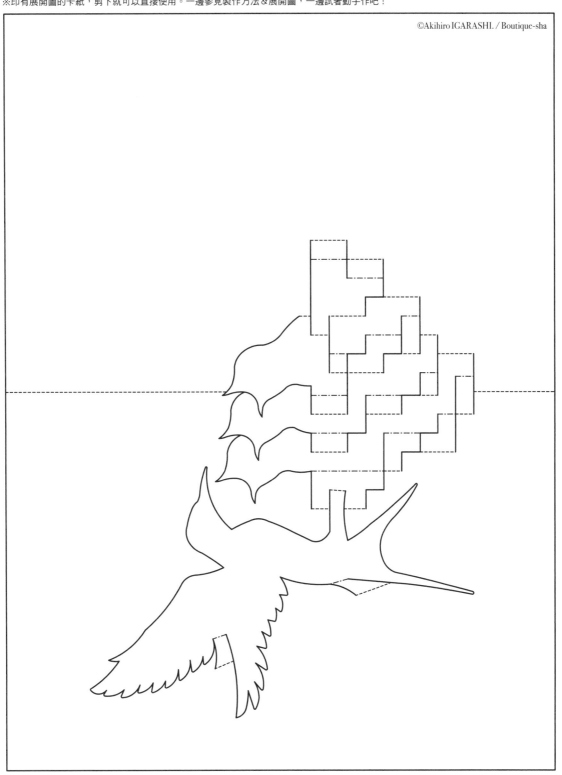

※印有展開圖的卡紙，剪下就可以直接使用。一邊參見製作方法＆展開圖，一邊試著動手作吧！

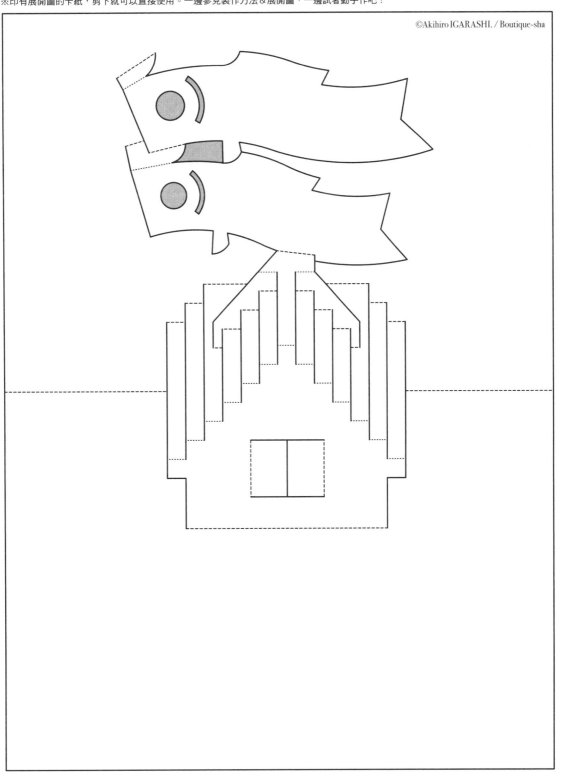

©Akihiro IGARASHI. / Boutique-sha

※印有展開圖的卡紙，剪下就可以直接使用。一邊參見製作方法＆展開圖，一邊試著動手作吧！

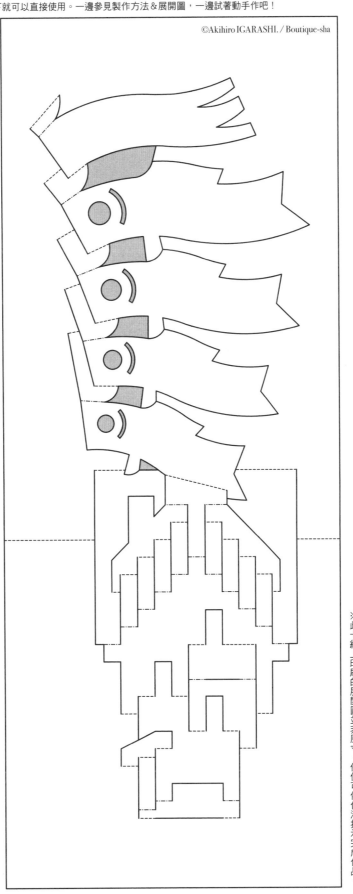

※此卡紙上印刷的展開圖並非原寸，但仍可依作法指示完成作品。

※印有展開圖的卡紙，剪下就可以直接使用。一邊參見製作方法＆展開圖，一邊試著動手作吧！

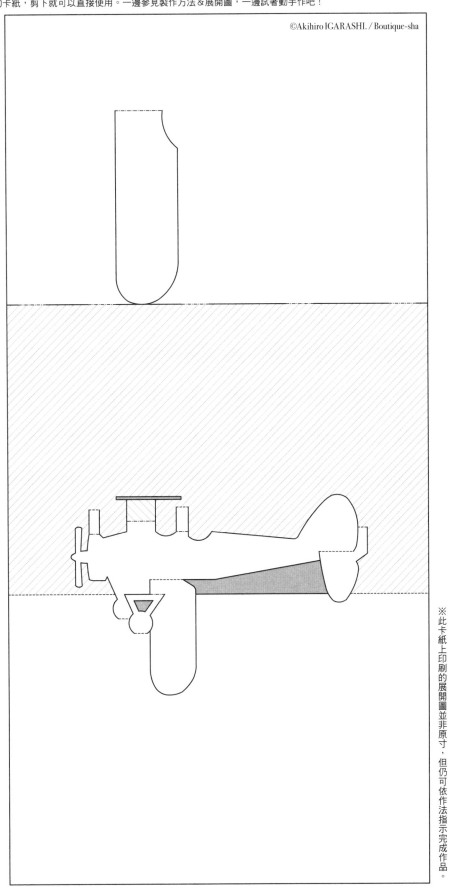

※此卡紙上印刷的展開圖並非原寸，但仍可依作法指示完成作品。

※印有展開圖的卡紙，剪下就可以直接使用。一邊參見製作方法&展開圖，一邊試著動手作吧！

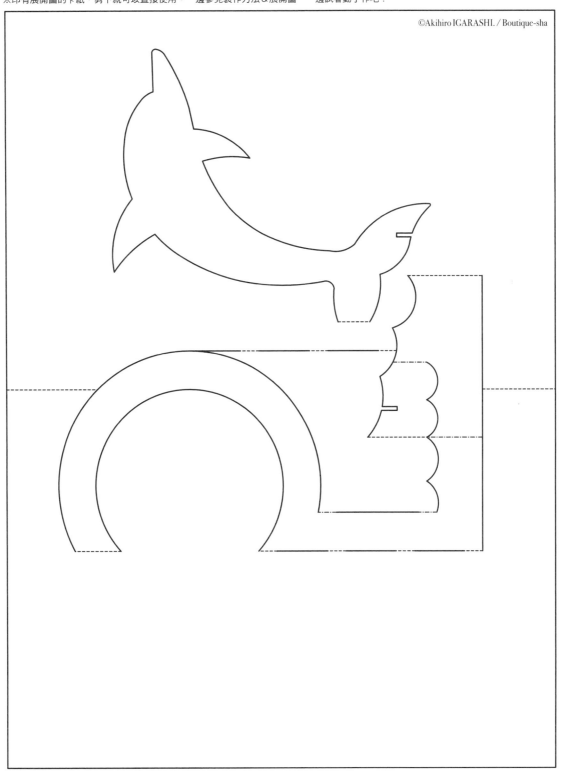

📖 紙・設計 01

# 3D 結構設計的立體紙雕卡片
## 摺疊／展開／自然陰影美感

........................................................

作　　者／五十嵐曉浩
譯　　者／林睿琪
發 行 人／詹慶和
執行編輯／陳姿伶
編　　輯／蔡毓玲・劉蕙寧・黃璟安
執行美編／韓欣恬
美術編輯／陳麗娜・周盈汝
出 版 者／Elegant-Boutique新手作
發 行 者／悅智文化事業有限公司　　郵政劃撥帳號／19452608
戶　　名／悅智文化事業有限公司
地　　址／220新北市板橋區板新路206號3樓
電　　話／(02) 8952-4078
傳　　真／(02) 8952-4084
網　　址／www.elegantbooks.com.tw
電子郵件／elegant.books@msa.hinet.net

........................................................

2022年7月初版一刷　定價380元

........................................................

Lady Boutique Series No.4670
3D GREETING CARD
© 2018 Boutique-Sha, Inc.
All rights reserved.
Original Japanese edition published in Japan by BOUTIQUE-SHA.
Chinese (in complex character) translation rights arranged with
BOUTIQUE-SHA
through Keio Cultural Enterprise Co., Ltd., New Taipei City, Taiwan.

........................................................

經　　銷／易可數位行銷股份有限公司
地　　址／新北市新店區寶橋路235 巷6弄3號5樓
電　　話／(02) 8911-0825
傳　　真／(02) 8911-0801

........................................................

國家圖書館出版品預行編目(CIP)資料

3D結構設計的立體紙雕卡片 / 五十嵐曉浩著；林睿琪譯.
– 初版. -- 新北市：Elegant-Boutique新手作出版：悅智文化
事業有限公司發行, 2022.07
　　面；　公分. -- (紙・設計；1)
　　ISBN 978-957-9623-85-8(平裝)

1.CST: 紙雕

972.3　　　　　　　　　　　　　　　　111008126

作者介紹　**五十嵐　曉浩**

一級建築士，任職於建設公司設計部。1985年千葉工業大學畢業。
目前居住新潟市。2007年起拜師於摺紙建築作家——木原隆明門
下，開始嘗試摺紙建築藝術的創作。因不滿足於既有的摺紙建築作
法，開始創作具獨創性的作品。創作過程中會運用CAD、CG等軟體
工具，輔助摸索出嶄新的表現方法及構造。
此外，也針對小學生族群開設摺紙建築的工作坊，推廣簡易上手的趣
味紙藝，以及與結合算數、數學相關的結構體設計。

**Facebook**：https://www.facebook.com/igrshi
**HP**：http://igrshi.wixsite.com/igrshi
**YouTube**：https://www.youtube.com/user/igrshigrshi

STAFF　**日本原書製作團隊**

主編／丸山亮平
編輯／小枝指優樹・角田領太（Studio Dunk）
攝影／三輪友紀（Studio Dunk）
書本設計／鄭在仁・佐藤明日香（Studio Dunk）
展開圖作成／五十嵐曉浩